中央美术学院规划教材

设计基础教学（第2版）

Foundation Course in Design

周至禹 编著

北京大学出版社
PEKING UNIVERSITY PRESS

图书在版编目（CIP）数据

设计基础教学／周至禹编著．—2版．—北京：北京大学出版社，2015.5
（中央美术学院规划教材）
ISBN 978-7-301-25730-2

Ⅰ.设… Ⅱ.周… Ⅲ.艺术—设计—高等学校—教材 Ⅳ.J06

中国版本图书馆CIP数据核字（2015）第078636号

书　　　名	设计基础教学（第2版）
著作责任者	周至禹　编著
责 任 编 辑	谭　燕
标 准 书 号	ISBN 978-7-301-25730-2
出 版 发 行	北京大学出版社
地　　　址	北京市海淀区成府路205号　100871
网　　　址	http://www.pup.cn　　新浪官方微博：@北京大学出版社
电 子 信 箱	zpup@pup.cn
电　　　话	邮购部 62752015　发行部 62750672　编辑部 62752022
印 刷 者	北京中科印刷有限公司
经 销 者	新华书店
	720毫米×1020毫米　16开本　14.5印张　258千字
	2007年10月第1版
	2015年5月第2版　2021年9月第4次印刷
定　　　价	79.00元

未经许可，不得以任何方式复制或抄袭本书之部分或全部内容。
版权所有，侵权必究
举报电话：010-62752024　电子信箱：fd@pup.pku.edu.cn
图书如有印装质量问题，请与出版部联系，电话：010-62756370

中央美术学院规划教材 编审委员会

―――― 编审委员会

主　任　潘公凯

副主任　谭　平

编　委（按姓氏笔画排序）

　　　　丁一林　尹吉男　王　敏　田黎明

　　　　吕品昌　吕品晶　吕胜中　许　平

　　　　苏新平　诸　迪　高天雄　曹　力

　　　　隋建国　谭　平　潘公凯　戴士和

―――― 工作小组

组　长　许　平

副组长　杨建华

组　员　蒋桂婕　梁丽莎　田婷婷

目 录

总序　6

第一章 综述：对设计基础教育的一点思考

一　设计基础教育的目的　8
二　设计基础教育的回顾　9
三　设计基础教育与素质　10
四　设计基础教育与生活　11
五　设计基础教育与创新　12
六　设计基础教育与过程　14
七　设计基础教育与传统　15
八　设计基础教育的技与道　16
九　设计基础教育与专业　16
十　设计基础教育的基本构架　17
十一　设计基础教育的三大板块　18
十二　设计基础的教学方式　20

第二章 造型基础——形态分析与造型训练基础课程

一　概述：对设计素描的新理解　28
二　造型基础的教学目标　33
三　造型基础的教学内容　34
四　造型基础的教学方式　40
五　造型基础的教学现场　41
六　教学问答　43
七　教材建设　45
八　推荐学生阅读书目　45
附录：学生作品　47

第三章 形式基础——视觉语言与形式运用基础课程

一　概述：对三大构成的新理解　112
二　形式基础的教学目标　113
三　形式基础的教学内容　115
四　形式基础的教学方式　118
五　形式基础的教学现场　119
六　学生反馈　121
七　教学问答　122
八　推荐学生阅读书目　123
附录：学生作品　124

第四章 思维训练——设计思维基础训练课程

一　概述：思维训练是思想的飞翔　178
二　思维训练的教学目标　179
三　思维训练的教学理念　180
四　思维训练的教学内容　181
五　思维训练的教学方法　182
六　思维训练的课程评估　183
七　教学问答　184
八　教材建设　188
九　推荐学生阅读书目　189
附录：学生作品　190

总序

教材建设是高等艺术教育最重要的学术内容之一。

教材作为教学过程中传授课程内容、掌握知识要领的文本依据，具有延续经验传统和重构知识体系的双重使命。艺术教育的基本规律决定了它具有结构开放、风格差异、强调直观、类型多样等多种特性，是一种严肃而艰难的专业建设。尽管如此，规划和编撰一套高起点、高标准、高质量的专业教材，仍然是中央美术学院长期以来始终不渝的工作目标。

我国的美术教育正在经历一场深刻的变化。传统的现实主义造型艺术教育正在逐渐向覆盖美术、设计、建筑、新媒体等多学科的综合型"大美术"教育转换；原来学院相对封闭、单一的学术环境正在转变为开放、多元、国际化的学术平台；一段时间内以对西方文化引进、吸收和消化为主的文化建设也在转变为具有明显主体意识特征的积极的文化建设。在这样的转变中，中央美术学院原有的教学经验与传统经受了考验和变革，原有的学科体系有了更全面、更理性的发展，原有的教学用书已不能适应新的教学需要，及时地总结和编撰新的规划教材，已成为当务之急。

中央美术学院作为中国美术教育最高学府，建校以来始终坚持积极应对社会发展与文化建设需要、创建新中国最高成就的美术教育事业的办学方针，坚持高标准、高质量的人才培养目标。本次教材编写，在原有教学传统的基础上，吸收了最新的教学改革成果，力求反映新的时代条件下人才培养

的目标与要求，反映"大美术"教育的学科系统性、发展性。根据美术院校教学用书类型多样、层次丰富和风格差异的特征，本套教材分为理论类、技法类与（工作室）教学法三个系列。理论类教材主要汇集美院各院系开设的概论、艺术史与专业史、创作理论与方法等基础理论课程的教学内容；技法类教材主要汇集各专业的基础技法与创作技能训练内容；（工作室）教学法则以各专业工作室为单元，总结不同专业、不同艺术风格的工作室教学体系与创作方法，集中体现美院工作室教学体系下的优良教学传统与改革探索。

这套规划教材计划近百种，将在今后五年内陆续完成。但是，在任何情况下，我们都不应忘记，教材的完成只是一种过程的记录，它只意味着一种改革与尝试的开始而不是终结。当代教育家怀特海（Alfred North Whitehead）曾说："教育只有一种教材，那就是生活的一切方面。"（《现代西方资产阶级教育思想流派论著选》，人民教育出版社1980年版，第116页）关联着社会发展和改革实践的艺术生活永远是最生动、有效的教材，追求这种实践的持续和完美，才是我们真正长久的教材建设目标。

中央美术学院院长、教授

2007年5月

第一章 综述：对设计基础教育的一点思考

一 设计基础教育的目的

几十年前陈寅恪先生就指出大学教育贵在"独立之人格，自由之思想"。这是针对普遍的大学教育而言，对于美术学院，对于设计学院，我以为，可以再加上：审美之表达，创造之品性。对于设计的基础教育而言，亦是如此。

这样的认识是建立在世界性的教育发展平台上的判断。怀海特在《教育的目的》中指出：在中学阶段，从智力培养方面来说，学生们一直伏案专心于自己的课业；而在大学里，他们应该站起来并环顾四周。正因为如此，如果大学的第一年仍然耗费在用旧的态度重温旧的功课，那是致命的错误。

让我们抬起头来，观看整个变化着的世界。引用狄更斯在《双城记》里的话来形容这个世界最贴切不过："那是最美好的时代，那是最糟糕的时代；那是智慧的年头，那是愚昧的年头；那是信仰的时期，那是怀疑的时期；那是光明的季节，那是黑暗的季节；那是希望的春天，那是失望的冬天；我们全都在直奔天堂，我们全都在直奔相反的方向——简而言之，那时跟现在非常相像，某些最喧嚣的权威坚持要用形容词的最高级来形容它。说它好，是最高级的；说它不好，也是最高级的。"

简而言之，这是一个疯狂的年代。这个时代以一种令人惊诧的速度日新月异地发生着变化。为适应市场的需求，设计院系如雨后的春笋遍地开花，但是对此作冷静的判断，并且在教育上清醒地主动应对，则是教育者在更高的层面上必须加以思考的事情。我们必须思考：如何看待设计？设计是否应当成为国家创新体系的一个组成部分，设计的战略是否在于改进人民的现代生活方式和提升人民的生存质量？设计是否应当成为民族文化的一个重要部分，承担其应该具有的一种责任？抑或设计就是一种市场的趋利行为，总是察言观色地适应着经济的需要？

我们有一点点理想。面对着周围已经成为现实的设计的低

下与混乱状态,我们知道,我们所做的一切都和我们生活的环境、我们的生活形态密切相关。如果我们追求更为和谐、自然的生活,也就是海德格尔所说的"诗意地生活",我们就会感到一种教育的责任。也就是说,这应当成为我们教育的理想与动力。也许就是这一点,成了我们思考设计基础教育具体问题的出发点。

各种新的技术和知识扑面而来,让一切人包括教师与学生应接不暇,甚至手足无措。一些旧的知识很快过时,被自动地废弃,学习的方法也在发生着变化;互联网的无限性吸引着学生浸泡在其中,社会的形态与价值观的变化则是一种更为深刻的影响。教育如何面对这样的境况,如何分析其间的有利因素和不利因素?这需要教育者正视这种变化,主动地作出反应。这种变化也在考量教师自身知识结构的更新与完整性问题,我们不得不对学生谈人文价值、社会伦理、技术美学、文化比较等方面的话题。同时,传统的教与学的师徒传授方式已经不能适应当前教育的要求。

如何鼓励学生勇于挑战?我们应该清楚地认识到:挑战精神的追求源于人格力量的支撑。这里的"人格"并非日常概念中所指的偏重于道德品质的"人格",而是指人的独立性和自主性,只有具备独立思考能力的学生才敢于怀疑、勇于挑战。显然,人格的培养和形成不是孤立的,而是学生在获得知识、掌握技能以及参加各种活动的过程中形成并完善的。然而客观地说,目前我国基础教育的培养目标中,鼓励学生勇于挑战,培养新一代创新型人才——对这种创新人格的要求,并不清晰和到位,还有待于进一步明确并予以完善。

二 设计基础教育的回顾

中国设计基础的教育大约分为两条线路:一是基于苏联和西方的绘画基础教育,一是基于"工艺美术"概念的设计基础教育。前者把绘画素描和色彩作为设计的基本训练,后者则将引进的"三大构成"作为设计的基础课程。两者都乐于仿效西方所谓的先进教育模式,却忽略了中国情境下的创新精神与实践能力。1912年创建的私立上海美专和1922年成立的私立苏州美专,开创了中国现代意义上的学校教育,也都是把工艺美术的设计基础教育作为基本训练课程。1956年从中央美术学院分离出来的师资,成立了中央工艺美术学院,正式建立了体系性的中国专业设计艺术教育,但其基础

课程一直以写实绘画为主。中国设计教育的发展受到当时封闭的政治与经济环境的制约。1978年改革开放，经济的发展和文化的开放带来了设计基础教育的发展，西方的现代教育理念开始逐渐通过交流影响着中国的艺术教育。80年代到90年代，以包豪斯的设计思想为基础的现代设计教育逐渐产生影响。而进入21世纪，传统的基础教育开始发生动摇，一些海外留学回来的学子在大学中任教，逐渐引进了一些国外的教学方式，应邀而来的西方设计学院的教师也在中国的设计院校交流和教学，更多的国际性的基础教学交流研讨会议也在不断举行，同时，根据中国当前的具体情况所进行的本土设计教育的尝试也不乏其例。分析中国设计教育的发展，显然有两点值得注意：其一，世界现代设计教育建立在以人为本的基点上，教学的目标和基本理念值得关注，由此形成的一些行之有效的教学思路和方法值得借鉴；其二，设计与当下的经济发展密不可分，设计的文化性必须与民族的文化性相结合，因此，任何设计教育都必须积极地考虑到这一点，不加分析的拿来主义并不可取。

三 设计基础教育与素质

当"站起来并环顾四周"时，被培养者应当具有观察的能力，是真正的认知者，而这基于一种良好的素质。重视学生的素质培养，重视学生的创造力与个性应该说在包豪斯时期就已经开始提倡，成为了现代艺术与设计教育者的共识，但是如何去做，如何落实到基础教育中，则是一件需要认真研究和耐心探讨的事情。我们必须在实践中不断探索与调整，形成好的教学目标和教学方法，任何照搬与空谈都不解决具体的问题。我们清楚地了解刚进校的学生的基本素质是什么样。虽然2001年6月国家教育部颁布了《基础教育课程改革纲要（试行）》，在中小学进行艺术课程的改革，并在广东、山东、宁夏、海南进行了普通高中艺术课程改革，美术课程分为美术鉴赏、绘画、雕塑、设计·工艺、书法·篆刻、现代媒体艺术等九个模块，高中生可以选修三个，但是，因为高考招生的应试制度问题，形成了高中美术教育只是空喊素质教育、实际上却在寻求考试模式与方法的风气。升学率使得师生根本无暇顾及整个文化素质的提高，很多考生因为文化课差的缘故改学绘画与设计，这是对当代设计文化发展的误读。若想改变这样的状况，就需要改革招生方法。招生方法的改革给应试教育带来的变化是明显可见的，中央美院设计学院的考试方式也是在努力将高中美

术教育的注意力引向素质的培养。

　　而这就加重了大学设计基础教育的责任。对于普遍教育而言，其目的如若倡导独立与自由，批判的精神就应该建立，这是素质培养的基础。批判与质疑应当成为我们学习的一种基本态度，这一点，我们在开学伊始，就会对学生加以强调，并且也会努力地贯穿在具体的教学过程中。当我们了解到当代大学生中普遍地存在精神抑郁的情况时，我们就知道，培养一种精神的坚强与自信、对知识的渴望与热情是多么重要。只有在这种情况下，才有可能进一步强调设计基础的素质，强调对现实世界的理解力与观察力，对事物探究与改变的兴趣，对视觉表现的审美能力。主动参与的学习状态并非考勤所能带来，乐于探究的质疑精神需要提倡才能形成，搜集信息和处理信息的能力是生活在当代信息社会的人们理应具备的一种能力，分析问题与解决问题的能力是作出判断的必要素质，最后，交流与合作是设计师必备的基本能力，这些都应贯穿在每一门课程的实施过程中。这样的教学是我们一直期望的，因此，我们的基础课程提倡通过大量地阅读图书、欣赏现代艺术和设计作品，来开启学生心灵的窗户。我们无论教授何种课程，都给学生观看大量的现代艺术与设计作品，着重把思维的开发作为创造力的基础，并且把艺术的想象力思维和设计发现问题、解决问题的思维结合起来，以开启学生的心智。因为我们知道，我们的教育面对的是"人"。基础的教育是人的教育，教育应当是充满人性、关注人而非常识的教育。

四　设计基础教育与生活

　　当现代艺术逐渐远离人们的生活时，现代设计却要更加密切地关注生活。设计本身就是人类经济生活的组成部分，设计在刺激消费、促进出口、发展国力等方面明显发挥着自己的作用，并且在丰裕社会中的作用更加明显起来，甚至成为国家发展政策的一部分。因此，设计基础教育与生活的关系也前所未有地紧密。生活的概念从校园延伸到现实生活的各个侧面，互联网也使世界和个体更加紧密地沟通起来，从而突破以往既定的和有限的生活，消除画室与外界的隔离。生活的概念也可以从宏观到微观加以审视。只有微观，才可能对易于忽略的对象进行审视，并把主流生活与非主流生活均纳入视野的范围。片段的意识也在微观中产生。宏观上对世界的整体观照则有可能上升到形而上的解读。生活的认识可以从表象到内里。生活的内容和形式形成了设计的基础，生活的需求形成了设计的动机，因此对生活的观察与体

味对于设计的学习者就变得重要起来。认识到这一点，我们基础教育的视野就应该放宽到一切物质生活的层面，重视生活的状态，将生活本身就是艺术品的认识带入自己的学习中，并且把精神生活的丰富性提升到应有的地位。

当年包豪斯学院强调艺术与技术的结合，其重要思想就是设计不能脱离当代社会科学技术、文化艺术的发展。在整个世界进入信息化社会的当前，注意到这一点尤其重要。艺术与设计的基础教育应关注社会的发展趋势，并在教学中体现出来，使艺术与设计的教育在社会发展中体现自身的引导价值，而并非被动地迎合社会的需求。

走入社会，感受生活，在社会生活中体验设计师与整个社会的关系，并不意味着教育的目标仅仅是对市场需求的适应。基础教育必须考虑到社会经济、技术、信息、生活及市场等方面，但是仅仅如此还不够，反过来，我们也应认识到设计对于生活形态的影响力。设计，应当是真的，在使用上是可信的、诚实的；应当是善的，在人性上是关爱的、体贴的；也应当是美的，在感受上是愉悦的、舒适的；同时，在资源的使用上是适度的、克制的。对此，我们应从更高的设计伦理观方面去审视，由此来决定我们的设计基础教育的理论思想构架，以我们将来的设计行为改变我们的生活方式，以我们的设计介入社会。

基于文化与生活的关系，基础教育也强调对传统文化的研究。这种研究当然不是所谓"中国元素"符号的表面化使用，而是真正对传统文化发生兴趣，让传统文化精神在设计中得到体现，也就是必须寻找到中国民族文化的自信心，从中国传统器具设计中体味中国的设计思想。鲁迅先生说过：要运用脑髓，放出眼光，自己拿来。只有关注当下中国设计的语境和生活，才有可能把拿来的东西消化，真正融入到中国当代的设计教育中。对于设计的"本土化"探索不应只是设计师的任务，也是从事设计基础教育的工作者所应关注的。

五 设计基础教育与创新

提高创新能力的一个途径是加强人文、社会、自然科学这些基础学科的教育，实施跨学科教育，鼓励艺术与非艺术领域间的穿越、贯通和互动。设计的创造力建立在一种高度综合的知识和技能结构的基础之上。基础教育应当鼓励学生对不断产生的新的知识领域加以关注，因为这些领域的知识有可能和设计结合，从而产生新的设计趋势。自然科学、工科知识的教授，在艺术设计院校是一个弱项，但是，在当代设计中，这是一个不容忽视的方面。在未来的设计教育中，综合性的大学将会带来学识上的各种活力，而单一的

设计教育学院则有必要认识到知识构架的缺失,即使是中央美术学院也同样面临这一问题,这并非设计教学自身所能解决的。

设计教育还应以培育学生具有批判质疑的态度为己任。唯有批判与怀疑,才能突破既定的条律的约束,从新的可能性中发现解决问题的方法。自然,让学生具备自我反省的态度与能力也是十分必要的,创新的自信建立在这种不断梳理自己思维的基础上。我曾在开学典礼上送给新生三个词:自信,自强,自由。从八千多考生中考进美院,应该说个个都是当地的优秀学生,但是美院人才济济,进到美院,会发现自己可能很稀松平常。在这样的情景下,我们就要认识到自身的优点,不跟别人较劲,而是对自己有充分的信心,这样才能在竞争的环境中立足。同时也要自强,因为人家经过激烈的高考,进入大学很容易放松自己,一些人其实并不热爱艺术,不过是为了混口饭而已,但美院不是培养庸才的地方,进入美院就要有一个理想,为自己制定一个较高的目标,孜孜以求。最后就是自由,许多考生都是从类似军事化管理的高考班过来的,已经习惯于被别人管理,进入美院之后,会发现没有人再来管理自己,而是需要自我管理,因此,在这种情况下,自主是非常重要的。同时,美院是各种艺术思想的集散地,学生在吸纳各种营养的同时,应养成质疑的精神,成为一个具有独立人格、自由思想的人。古希腊贤哲梭伦有一句名言:"认识你自己!"人们把它刻在特尔斐神庙中,哲学家苏格拉底把这句话当作自己的箴言,我们也希望一年级的学生们都能够认识自己,成为一个充满创造灵性的人。设计教育就是要帮助学生发现和认识自身,为他们提供可以自由发挥想象力与创造力的最大空间。同时,设计的创新也是对既有要素的灵活综合,这种对各种可能的设计元素进行重新组合的能力,也是创新能力的一种反映。因此设计基础教学应强调自主性、实践性和体验性的学习状态。

设计基础教育应当把重点放在教授学生掌握发现、思考和理解问题的方法,关心学生的求新精神和意识的确立,并使这种意识成为一种自觉的价值取向,成为一种潜意识的实践方式。因为只有创新才能摆脱模仿和"拿来"的痕迹,真正使中国设计具有新颖的中国特色,在全球经济与文化中具有强有力的竞争力,从而使中国的设计文化自立于世界民族之林。

教育本身就是一个过程,将创新机制贯穿于整个基础教育的过程、贯穿于基础训练的每一个环节,不应当只是一个标榜的口号,而应当落实在具体的教学工作中。创新也

体现在发现问题的方式、对问题的敏锐度、审美的创造性等方面，不可忽视绘画艺术的审美特质对设计的影响。处理问题的方式也贯穿着创造性的问题，外界的迅速变化要求设计师具备应变的能力。因此，敏锐的观察力、丰富的想象力和旺盛的创造力成为设计基础教育的基本着眼点。并且，只有以创新的态度不断审视我们的课程设置和教学方法，设计教学才有可能真正充满活力和变化，像出山的泉水，生气勃勃地流动起来。

六 设计基础教育与过程

现代设计教育强调的是学习的过程，"过程"成为一种教学的思想与方式。在教学中，教师通过大量的课题来启发学生的心智，让学生发现问题、认识问题。教学过程中出现的各种意外歧路，凸现了主干的基本价值，也丰富了教学基本思想应有的可能性。只有通过"过程"展开现场的对话与交流，对当下问题的产生作深入的沟通交流，在教学过程中提高学生的艺术素质与创新思维能力，才有可能实现大学教育的真正目的。

完成作业的过程也是探索的过程，虽然作业可能失败，但是收获却在认识方面。相反，现成的方法、现成的答案直接照搬，虽然有表面的效果，有表面的稳妥与成功，但并不能够解决什么创造问题。既定的过程模式限定了其他可能性的出现，也就抹煞了创造的可能性。传统的教学检查与教学评估注重的是结果，凭着对于展览的总体印象得出教学优劣的结论，导致老师之间比着看谁能够在展览上会做秀。表面的花哨很可能掩盖了教学中的本质问题。现代的设计教育应当鼓励老师对现场的问题加以关注，鼓励学生对未知的领域进行探索，勇于尝试、大量实验是基础教学应当提倡的教与学的方式。而对于教学质量的评判，也应当依据此点，充分了解教师的教学过程、学生的学习过程，尽量避免过去走马观花似的教学检查。

对问题进行解读、归纳和评估的过程能够展现思想认识的轨迹，如此最终的基础教学评价标准也就转向了以人为对象的系统，既是结果，也是结合人进行评价的相关参照。在基础教育中，如何把握基础教育的过程，科学地设计教学过程，并且系统地量化学艺过程，并加以科学的评估，是对教师提出的更高的要求：针对教学问题，及时对过程进行调整。

但是过程不应当成为一种固化的模式，而应当是一种流动变化的教学现场，不但意味着问题本质的当代性，也意味着问题具体的当下性。这样也就意味着教学是有针对性的、不可预测的，因此也就对教学双方提出了挑战。这种过程的互动性常常使得教学充满了活力，思维因撞击而迸发火花，教和学的兴奋与快乐也由此而来，表格化的教案因此显得苍白和贫乏。师生的互动使过程生动起来，充分的互动是现代教育的一种模式，也是对学生应有的一种尊重。

七 设计基础教育与传统

传统基础教育的内容与方式肯定已经不能适应当代基础教育，但是当代基础教育也不应与传统一刀两断。在基础教学中积累视觉语言的经验十分必要，学生在学习中所熟练掌握的基本的视觉表现技巧，就如同庖丁解牛时用的刀。

设计的基础教学并没有放弃注重传统基础训练中手与眼、观察与表现的密切关系，这种训练带来的最大好处就是对于视觉形象的敏锐观察力和直觉的审美体验，并通过对视觉形象的描绘进一步深化。同时，传统训练中对于自然的关注仍应是当代基础训练的一个重要方面，自然形态启示着更为广泛的造型来源。不过，现代设计基础教育中的动手能力内涵在传统概念的基础上大大地扩展了，要求学生不仅能描绘，能记录，而且能表达，最终达到表现的目的。如果从这一点来看，对传统概念的突破势在必行。创新思维是所有专业设计的基础，启发性的思维训练以破除习见为目的，重在塑造学生特立独行的品质，也侧重培养学生审慎精确地分析问题、解决问题的能力，将艺术思维与设计思维相结合。

保守主义与继承传统是两个概念。当然，传统本身也在当今的解释中发生着变化，这表明传统也在发展，在演绎、重组和扬弃中发展。令人担忧的是，传统容易成为保守者维护自身利益的一种幌子，他们唯恐自身的地位、权力、权威受到挑战，但是我们切不可忘记：这种挑战不是来自于个人，乃是来自于时代。保守主义者不是堂·吉诃德，开放的基础教育不是风车，而是一个有机生长的循环场所，一个不同文化、思潮、流派的集散地。

八 设计基础教育的技与道

几十年来,"素描是基础的基础"一直是基础教育的主流观点,或者把素描跟设计创作剥离开来。传统的技术训练在当前的基础教育中形成了两极分化的趋势:一种是仍然坚持传统的绘画训练,着重于描绘与再现对象;另一种则是采取了极端的态度,把传统基础教育定义为技术教育而加以贬斥,以强调"素质教育"的名义,放弃了对绘画基本特性的要求。

现代设计在创造物质世界的同时,也在表现着精神世界,并且结合了艺术世界和技术领域,受到现代艺术的各种影响。正是在这样的艺术与设计发展的语境中,我们在传统的基础上形成了设计基础教育的基本思路。

"由技进道"总是要有技术做基础,才有可能达到道的境界。我们把技作为实现道的手段。而技并非意味着传统的单一风格的形成,而是技巧的多样性、选择的灵活性,这恰恰是设计师与艺术家的区别所在。

基础教育涵盖了视觉表现的两个基本要素和一个基本点:造型与形式,通过形象说话,通过形式把话说好。语言传达思想,思维就变得重要,是设计创作重要的基本点,也可以说是支点。形式是转译生成的方式,思想是转译生成的根据。对于这一点,我们应当有一个清醒的认识。

九 设计基础教育与专业

设计基础教学坚守"大艺术与大设计"的教学理念,因此,首先应重点解决不愿改革惯有教学方法与课程体系、不愿突破过窄的专业界限的认识障碍,通过一定的教学实践及有说服力的教学成果,形成对于设计基础课程改革的共识。

其次,设计的基础教育重视设计本身的特点,从认识上、理论上重点解决融多种专业能力共性于一体的设计基础能力的培养目标、设计基础课程教学目标的细化以及教学组织方式、教学内容的细化与评价标准的建立等问题。

再次,对一批课程进行相关的教学改革尝试,建立新的基础训练的方法论与实施标准。

最后,对已有的设计基础课程改革实践进行理论总结,从方法论与设计教育系统论的高度认识设计基础课程改革的大趋势与大方向,在充分研究与

吸收国际先进教育思想成果的基础上，结合中国国情，提出理论上及实践方法上的创造性见解；在充分研究与吸收各相关学科的研究成果的基础上，体现设计教育课程改革的理论特色；在充分继承与发扬优良的美术教育传统的基础上，体现与时俱进的设计教育课程改革的新方法、新途径。

从最初从事基础教学到现在，我深感认定大的教育目标的重要性。世界上不存在完美的东西，而特色相比起来更为重要。中央美术学院办设计专业，学校良好的艺术氛围无疑是最好的基础，浸润在这种氛围里的设计学院应当培养具有人文理想和崇高的设计理念的设计师，其设计基础课程不应当是对现有的某种教学体系与模式的简单照搬。正是因为我们坚守前面提到的教育理念，才形成了如今宽口径、厚基础的教学特色，形成了教学体系的系统性、内容的丰富性、方法的灵活性，在全国范围内产生了示范性的影响。

共同的基础课程如何与专业结合也是基础教学需考虑的一点，可以肯定的是，共同基础的教学并非是绘画教学，设计的意识和方法应当贯穿在基础教学的所有主干课程中。但是，设计的技巧训练并没有特别的专业指向，如果基础教学定向于某种专业的效果图，不仅会局限基础教育的内容，而且再一次把重点放在了专业技巧的训练上，这就有可能违背我们设置共同的基础课程的目的。

我们在制定教学构架时，把第三学期完全设计成选修课程，要求各专业开出专业基础课程供学生选修，并把专业绘图技巧课程开设在这个阶段。这一方面是为了加强学生学习的自主性，学生可以选择自己感兴趣的专业课程，通过课程的学习进一步明晰未来的专业选择，另一方面也是基础与专业学习的一种融合，把基础的学习与训练自然地导向专业方面。

十　设计基础教育的基本构架

设计学院基础教学的目标，是形成明显有别于传统教学体系与课程方式的设计基础课程序列。经过十多年的探索，我们已经形成了系统性的教学体系。基础部的一年级课程是设计学院学生的共同基础课程，并不针对具体的某一个专业特性加以训练，其课程设计旨在对所有专业学生应有的基本素质进行分析研究，由此确定基础教育的课程构架和骨干课程。该教学体系以造型基础、形式基础、思维训练为三大主干课程，以材料试验、下乡写生、综合训练、传统文化、摄影基础、人体速写为辅助课程，两者构成

了基础部两个学期的课程构架；第三学期是自由选修课程，由学生根据自己的专业兴趣加以选择，目前开出的选修课程有摄影基础、时装画与效果图训练、书籍设计、信息设计、产品设计思维训练ABC、电影海报赏析与设计、平面设计的本土化探索等。这样的选修增加了学生的学习自主性，也有利于学生在选定某个专业之前对其有比较深入的了解，同时老师们可以把一些专业基础的东西纳入这个学期的教学中，以解决基础与专业的衔接问题。

上述主干课程均已形成了系列教材，"造型基础"成为北京市精品课程，"思维训练"成为中央美术学院设计学院自己的特色课程，"形式基础"则正在整合三大构成，以形成一个有机的形式语言训练课程，其余课程也都有完整的教案。其中，造型基础课程目前已出版《过渡——从具象形态到抽象形态》《设计基础》《艺海扬帆》《造型基础》《形态与分析》《设计素描》等教材及教学参考用书；思维训练课程已出版教材《发现设计》《拓展思维》《田心相心》；下乡写生课程已出版《自然探美》《写生设计》《设计色彩》；形式基础课程教材已列入出版计划。

十一 设计基础教育的三大板块

整个设计基础教育的基本板块之一是形态造型基础，这个基础又包含了对自然形态、人工形态的表现与分析。通过对自然与人工形态的分析，解决从具象到抽象的形态表现问题，透过客观事物的表层寻求其内在本质的构造及运动规律，而图像则成为我们分析的语言。很显然，设计师必须具备具象与抽象这两种形态的审美与表现能力，更重要的是，必须拥有从自然形态中提取抽象形态的能力。在这个训练中我们剔除了传统绘画训练中的绘画语言表现因素，使学生能够全神贯注地解决造型问题，在形态分析的基础上探索造型与语言表现的关系。课程体现出理性的分析与感性的感觉相结合、具象与抽象互相联系或过渡等特点。

第二个基础板块是形式基础。构成的概念是由包豪斯学院的教学发展而来，指的是物象的构架关系、形态的组合处理、视觉形式规律的应用等方面。这是视觉艺术家必须掌握的基本因素，是视觉表现原理性的东西。任何突破也都是建立在了解构成的基础上，这是普遍的设计基础不可或缺的。但

是，现在有一种言论，认为构成在中国形成的教学弊病源于包豪斯学院教学思想的落后，这恰恰是因为对包豪斯学院的教学思想不理解所造成的。康定斯基对色彩和形态的研究既有坚实的抽象视觉规律做基础，也有对视觉的感性直觉的领悟，并没有教条化为一种呆板的填色块练习。克利对自然形态的抽象分析，带有强烈的主观意识，并非概念所能代替。恰恰是我们习惯于一二三四的概念归纳，导致了构成课程的日益僵化。重要的是，我们如何根据现在的学生情况和现代设计的发展，改进构成的设计教育，突破传统形式上的做法，突破小基础构成的约束。我们目前的形式基础课程研究，就重在寻求更为有效的教学方式，使原理性的东西更富创造性地被学生运用，并且追溯形式的源头，把形式归纳为来自自然、艺术与设计的形式。形式本身的意味、形式的效果则可以通过艺术与设计的范例加以体现，从而使学生通晓形式的作用，也激发学生学习的热情。

 第三个基础板块是思维训练。据新华网报道，在第三届中外大学校长论坛上，来自国内高校的129位校长和耶鲁大学、剑桥大学、柏林自由大学、澳大利亚国立大学等世界著名大学的14位校长汇集一堂，共话"大学创新与服务"。借此机会，记者采访了几位外国著名大学的校长，发现当他们提到自己对中国学生的印象时，使用频率最高的词是勤奋，同时也有校长指出，中国学生比较缺乏挑战精神。据瑞典皇家工学院院长安德斯·弗罗德施特洛姆教授介绍，他们学校有一个各国留学生综合素质高低的排名，中国学生以聪明、勤奋的特质名列第二。瑞典皇家工学院的汉努·特乌特教授补充道，中国留学生的勤奋给他留下了深刻印象，但不足的是他们往往更愿意个体学习，而不太适应小组讨论等各种形式的集体学习。新西兰奥克兰大学校长斯图尔特·麦卡钦教授也表示，中国学生不但勤奋，而且聪明、有礼貌，他们不足的地方就在于缺乏挑战精神，似乎对教授、对权威有一种莫名的崇拜感，这对培养他们的创新思维是不利的。当然，这也许与中国传统的教育体制有关。而我们要做的就是改变这种印象，鼓励学生理性地挑战权威。

 这也正是我们在思维训练中所要解决的问题：创造性思维和怀疑精神的培养。思维是什么？创造性思维是什么？如何进行训练？这些都是我们思维训练课程的内容。值得强调的是，对于自我创造力的开发与训练，不应仅仅停留在平面设计的图形创意上，而是要把艺术中的形象思维与设计的逻辑思维相结合，突破二维与三维的局限，通过各种方式充分表现创意。对客户需求的了解、对市场的分析、对消费心理的研究等是设计思维训练必不

可少的内容，但是，过早地强调设计的实用性目的，多少会限制学生自由思维的发展，因此应对设计的精神价值与审美意义给予更多的强调。

十二 设计基础的教学方式

作为一个教育者，我一直有一个梦想，就是不仅在教育内容上，而且在教学模式上有所创新和变化，令师生都自然地以一种快乐与兴奋的状态投入学习之中。我常常想起包豪斯学院的约翰·伊顿，他带领学生在楼顶做操，以忘记各种杂念作为教学实施的开始，全身心地投入学习之中。学分制的真正实行应靠学生自我的选择来完成，要以有趣有用的内容与上课方式来吸引学生，而不是靠考勤和思想教育来管理学生。因此，互动就变得极为重要，在教学中要有更多师生间的对话，以激发学生的创造力、想象力。主动的学习热情形成了基本的态度，我喜欢足球教练米卢说过的一句话：态度决定一切。

教师应当了解学生的想法，有针对性地解决学生的问题，释疑解惑。虽然这是一句老生常谈的话，但要真正做到并不容易。

我们在努力地应对，主动地应对。目前设计学院采用的组合教学方式，一方面是为了应对教师力量不足的现状，另一方面也是通过集体教学的模式提升教学的质量。以主讲带几个助教上课的组合教学模式（小班辅导，大班讲座，作业讲评），既有小班上课的具体辅导，也有大课的相互交流，突破了一个教师本身的局限性，使得各种不同的知识结构在一个主导的教学思想的统领下发挥作用。在教学中，设计与艺术的讲座贯穿其中，帮助学生开阔视野，提高眼界和审美素养。

基础部学生作品展

基础部学生作品展

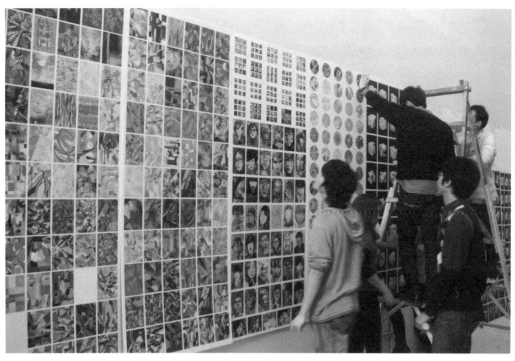

基础部学生作品展

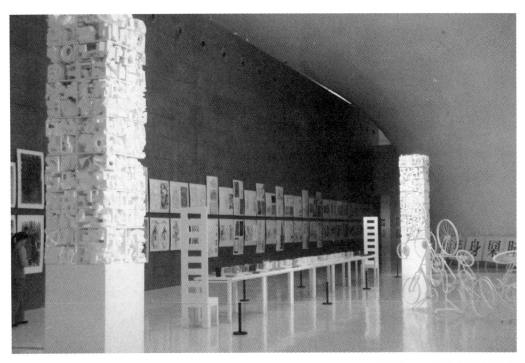

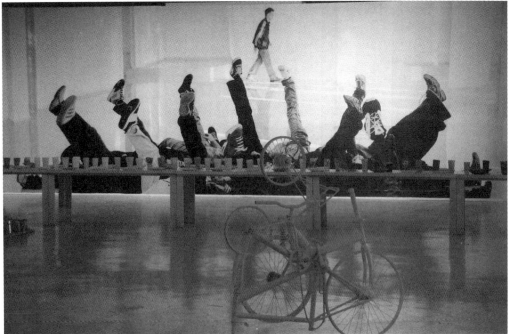

基础部学生作品展

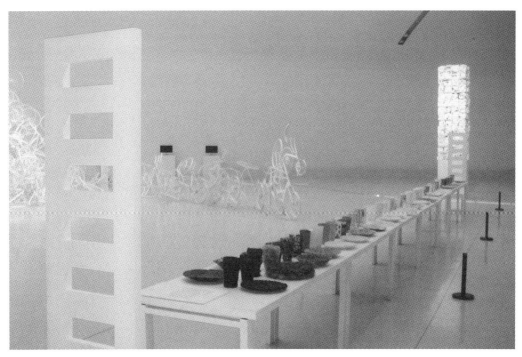

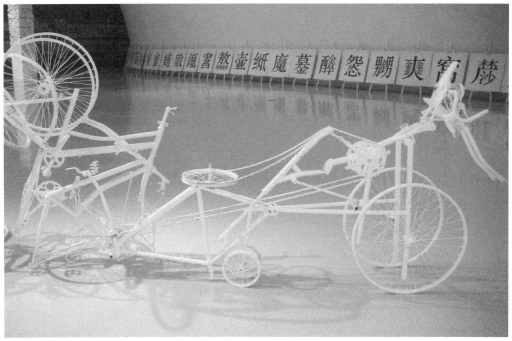

基础部学生作品展

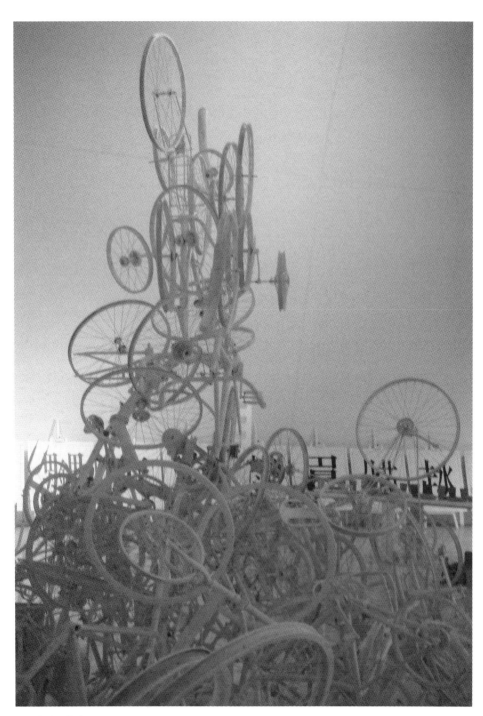

基础部学生作品展

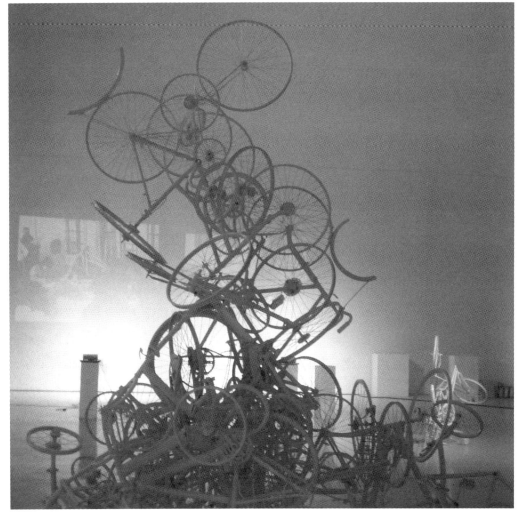

基础部学生作品展

第二章 造型基础——形态分析与造型训练基础课程

一 概述：对设计素描的新理解

中央美术学院早在十六年前就在《教学体系改革的初步构想》中提出：造型艺术中的具象与抽象是两种相对应的表现形式，认识抽象与具象在造型规律中的内在关系，有助于拓宽学生的创造性思维领域，丰富造型语言和艺术想象力，提高造型艺术的综合设计能力。

传统的基础素描训练，包含了准确表现能力的训练、结构分析能力的训练、明暗与线条表现能力的训练，而抽象的造型研究、设计的意图构想、意象的视觉表达则是它的不足之处。对于设计的素描训练而言，后一部分也是不可或缺的基础。从这个意义上讲，二者并非是矛盾的，相反，倒是可以大力融合。

凡是以传统绘画和雕塑规定的艺术手段进行创作的现代艺术家，其最初的素描训练也是从传统中来，得益于传统。而脱离了传统意义上的绘画或雕塑的艺术如偶发艺术、行为艺术、身体艺术等，则放弃了既定概念的操作方式，素描也就无足轻重。观念艺术实际上抛弃了一般素描的基本定义，只是在表面样式上同素描相联系，但是，它却和设计的本意相联系。

现代素描并不以抽象、具象为界，现代具象素描也不再停留在传统的审美范畴中，而代之以对当代独特的哲学、文化、审美心理的反映。它的扩展性反映在题材、情感和审美上，反映在空间与形体的创造上，也反映在媒介语言与表现手段的延伸发展上。当代社会的人文科学得到极大发展，使得人类对于自身、人性、精神、生理以及人与社会的关系有了前所未有的广泛、深刻、丰富的认识。艺术家因此以言观心，取材于神话、传说、新闻、事件、梦境等，敏锐地通过造型、线条、明暗、肌理、空间等，赋予每一幅创造性的素描以形式与真意。即使是现实的描写，因为审美的不同，也会呈现出不同的面目。有时如显微镜般观看，细致入微；有时同自然物象肌肤相摩，悄声絮语；有时不动声色地赤诚袒露，冷峻而严酷；有时又鞭辟入里

地尖锐表达，入木三分。抽象素描则通过对空间构架的幻想和造型的扭曲，表达怪诞的真实性、超现实的想象。还有一些素描介于具象和抽象之间，另外一部分则着力于素描本身语言的现代性研究，从材料和手段中发掘素描的意趣。

无论是传统的写实素描，还是现代的具象素描，抑或是抽象素描，都会涉及对自然的态度问题。这一点我们在课程中会着力谈到。抽象素描倘若具有抽象的形，也就涉及造型的根本来源与发展创造的问题。造化为师，抽象与具象在当代视觉图像中变得难以区分，因此，基于架上的素描仍然是记录个人对于自然的思考最直接、最单纯、最便捷的方式。无论是艺术还是设计，其实都面临着这样一个问题：如何看待自然、诠释自然，从而形成个人的有意味的形式与造型。这一点也是设计素描所关注的。

多种多样的素描使形式完成着不同的任务，就素描的具体分类而言，大致可以分为两类：第一种素描具有独立的艺术意义；第二种则在绘画、建筑和其他类型的设计过程中具有辅助的意义，即草图。在草图中，素描呈现出设计物的造型因素，决定着设计的构图处理。所谓设计素描，并不针对绘画而言，而是针对现代艺术与设计而言。艺术家和设计师对视觉元素进行有计划的处理，使之形成一个有规律的视觉形象。无论对于绘画还是设计而言，素描都是对现实事物的一种研究方式。德国文艺复兴时期的艺术大师丢勒说：任何人除非进行过大量研究，全面充实自己的头脑，否则不可能凭空想象，绘制出美丽的图形。艺术是后天的，是学而知之的，要播种、栽培，然后才能收获果实。如此，心灵中收集、储存的秘密瑰宝才能以作品的形式公开展示，心灵中的新颖创造才能以物化的形式出现。丢勒的话如果仅仅针对设计，未免狭隘了设计的涵义。画家丢勒也利用素描研究雕塑和建筑设计，还做过凯旋门、凯旋车的设计，现在依然保留有他为德国农民革命纪念碑设计的草图。在丢勒那里，并不存在绘画素描与设计素描之分。而在现代艺术中，设计的意识与表现更是无所不在，例如包装艺术家克里斯托的包裹德国议会大厦的素描，与设计的草图并无区别。

进一步的问题是，所谓的设计素描与传统素描的区别何在？设计素描要解决什么问题？如果这个问题弄不清楚，设计素描的概念也就难以确定，设计素描的课程就应该加以质疑。

（一）素描作为一种草图。商务印书馆1996年版《现代汉语词典》对"草图"作了如下定义：初步画出的机械图或工程设计图，不要求十分精确。就素描产生的起始动机而

言，绘画的素描和设计的素描并无二致。两者都建立在对现实物象的分析与研究上，其目的并不在于再现对象，而在于深究事物的本质，从而在更高的层面进行原理分析，最后达至表现与应用的目的。设计师的草图是对意念的视觉化体现，并在草图中不断地寻求形态关系的最佳表现。也许有人会说，现代传媒的一些工具可以代替素描的工具，但是，到现在为止，我们依然没有看到完全取消设计草图的迹象出现。设计的草图无不体现出思想的痕迹，素描是设计师思考的一个工具，是贯穿设计过程的一种语言，是加强设计素质的一种手段，是表达思想和创意的一个载体。如果把这几句话里的"设计"二字换成"绘画"，不也成立吗？二者都需要从客观再现过渡到准确有效地表现事物和表达感知，从被动描绘过渡到重新塑造，从从属性形式语言呈现过渡到独立的形式语言运用，从再现性表现过渡到结构性物象创造。而当艺术从架上走向行为、装置和观念时，素描草图仍然起着推进展现、规划工作的重要作用，并同创作结果一起形成一个完整的过程。当代艺术在强调过程的时候，大量的草图、文字、图片等资料就成为过程的见证物。其中，素描依然是一个不可或缺的角色。

（二）素描作为艺术表现的一种独立媒介。今天的素描艺术，有着更加宽泛的含义。所谓现代素描艺术，既有素，又有色，既有描，又有绘，平面的媒介也变得超出纸的材料之外，非传统的媒介不断地被作为创新的材料加以援用，甚至包括了计算机、复印机等工具。因此，在基本的定义上去争论素描的内涵是没有意义的。素描艺术独当一面，却也可以分为三大类，其一为抽象，其二为具象，其三为观念性的作品。三者已相互交叠，难以细分。20世纪50年代的西方抽象表现主义发端于感性的抽象，把素描的过程、行为视为目的，重视素描的无意识的挥洒自如。60年代理性的抽象素描压抑激情，画家们把素描作为一种艺术的媒介形式，追求素描语言本身的特质表现。印象派画家德加说过："绘画如果拒绝素描的体验，就意味着它拒绝开始。"设计师也可以这么说，设计如果拒绝素描的方式，也就意味着拒绝开始。在现代设计领域，素描一如既往地发挥着限定性的作用。在大多数设计师那里，素描大多是作为一种设计初始的手段，而非追求素描本身的意味。设计师通过素描寻求设计造型的可能性，以便更为准确有效地表达思路和意念，但这并不意味着他们的素描就缺乏艺术的表现。在设计大师那里，素描草图充满了自足的艺术价值，例如建筑家柯布西埃的建筑素描、弗兰克·盖里的设计草图。在现代艺术家那里，素描注重信息的传达功能，借用计划书、素描草图、文字记述、摄影、地图、录影等来构成或记

录他们的作品，以素描和图像来演绎其作品形象及内容。以包装艺术家克里斯托为例，对其为一个包装方案而设计的草图或素描加以界定变得困难起来：可以是草图（draft），也可以是速写（sketch），可以是素描（drawing），也可以是预想图（rendering），或者是概略图（rough），最后还可以集册出版，被收藏，成为整个包装行为的一个组成部分。

（三）素描作为造型与形式基础训练的一种手段。何谓造型？当指物体时，表明是物体的形状与结构；当指二维作品时，指的是构成、构架，以及整体的视觉效果。素描是研究这两方面的一种得力手段。在包豪斯担任过教师的保罗·克利在《教学草图集》里留下了大量的形态现象研究，包括一些形式语言和绘画要素的研究性素描，这些素描为他依据想象和回忆作画，直接传达直觉的艺术感受奠定了良好的基础。克利相信，一切自然事物都起源于某些基本的形式，艺术应该揭示这些形式，努力地探索自然造物的生成过程，而不是对自然进行肤浅的模仿。在魏玛，他教学生练习绘制自然的叶子，观察叶脉具有怎样的表现力。素描也具有自身的独立性，不能被一些工具所替代。素描在艺术家和设计师那里，是帮助他们清除自身从自然界通往设计与艺术世界的道路上的障碍，帮助他们超越自然的限制、展现创造的形象的重要手段。素描同样也是艺术家和设计师个人风格的"炼金术"，是其形成特殊的符号与表现形式、进行造型与形式审美训练的基本手段，是打开创造性心灵的一把钥匙。素描也是进行通感训练的一种基本手段，将听觉、味觉、触觉化为视觉的表现。设计的素描并非一定要从传统纯绘画的素描中汲取营养，但现代绘画的素描一定会从设计的意识中获得启发。

（四）素描作为专业训练的一个侧重点。对于学习设计的学生而言，由于将来所从事的职业不同，因此其素描学习不必在写实性素描方面做过多的练习，不必在素描的技巧上做过多的强调，这一点也是设计素描教学的基本特征。

设计素描的对象有两个来源：一个是对于现实世界的反映，仍然符合"自然之笔"的真意；另一个则是心中形象的呈现，这一点和现代抽象绘画并不矛盾。素描的原意就是意图，一个开始时并不十分明确的计划，但是很快地就变成了一项理智的工作，目的明确，有条不紊，是一系列混淆与分辨、分解与合成、选择与集中的明晰过程。素描的目的在于建立一种理性主义的态度，形成对这个世界的认识。画素描，就是画思想，画分析，画认识，这是设计者从事素描的基本态度，也是素描作为所有专业设计的共同基础的出发点。

（五）素描作为信息传达的一种交流手段。与任何交流方式一样，画家和设计师可以通过视觉元素向观众"叙述"其所思所想。无论绘画还是设计，都能产生视觉效果，并传达一种思想。绘画和设计中的任何元素都可以进行交流，无论是符号还是图形，或者仅仅是抽象的线条和形状，都可以向观众传达思想和感情、信息和主题。绘画和设计的素描任务在当今出现高度的统一。同样作为素描的形式，绘画素描更多地展现给观者，而设计草图则被看作设计过程而加以隐藏，以最终的设计公之于众。其实设计素描除了作为研究的手段之外，也可以是一种有着自身价值的艺术形式，是迅速地记录对象、准确传达含义与信息的一种方式，是设计师认识他人、他物、他事的初步探索。素描是视觉思考的方式之一，为设计思维的表达与交流提供了良好的视觉媒介，其涉足之处，到处是未开垦的处女地。

素描先于绘画和设计，这是由素描自身的特性和工具材料所决定的。一个设计作品的产生，总是有一个从草图到成品的过程。设计意念的完善，通常经过对草图的反复修改，最后确定精确的设计造型。这一点表明了素描作为设计的草图，可以用来研究构图、轮廓、形态等问题。另一方面，素描即意图，凸现了设计者的主观因素，正因此，让·克莱尔说："今天的素描又重新回到它的原初意义上去。"在素描的习得中养成敏锐的观察力，善于捕捉事物的特征，比较事物的微妙差别，对事物的相似与相关性作出科学的判断，利用各种手段将观察得来的素材加以处理，使之在设计中产生作用，是学习设计的学生所应具备的能力之一。

所以，如果我们沿用了设计素描这样一个词，就必须指出，这里的设计并不仅仅指的是狭隘意义上的设计。一般对"设计"的定义是：在正式做某项工作之前，根据一定的目的要求，预先确定方法、制作图样等，也就是指具有确定意义的计划与组织。但是我们对设计的理解应超越如此简约的解释，把它的范围与界定宽泛化。设计是所有艺术学科的本质特征。从精神意义的层面讲，设计是把不可能变为可能，是服务于人类精神生活、物质生活的创造性活动。高明的设计是创造性、独特性皆备的"无中生有"，其实用性、审美性中体现的智慧和思想之光灿若星月。

二 造型基础的教学目标

现代设计的目的，不仅仅是反映物质世界，更是创造物质世界，同时也表现精神世界。现代设计已经成为连接艺术世界和技术世界的交叉领域，迅速向艺术产品靠拢。正是在这样的艺术与设计发展的语境中，我们形成了设计素描训练的基本思路。我们注重现代艺术与现代设计的共同性，并不刻意强调两者的区别，而是以"大艺术、大设计"的概念，拓展设计的表现领域。就具体的造型训练而言，我们旨在使学生通过观察将自然的一些形态与形式要素转化为设计的要素，通过图像来传递信息，从自然形态中获取深入形态表象和生命机体的洞察力，从而超越表面的描摹，认识形态与功能的潜在关系，培养自身对形态的解析、变异、重组、繁衍的能力，达到对形态的理性认识与主观创造（认知自然万物的各种构成要素，如线条、平面、空间、光色、结构、质感、节奏等，用素描的语言来设计事物的形状），在此基础上充分发挥想象力，并把造型训练同专业设计有机地联系起来。造型基础教学强调以丰富灵活的训练课题启发和引导学生创造性地理解艺术与设计的关系、绘画基础与设计基础的关系，将"由技入道"和"由理入道"这两种方式综合起来，提升其对艺术的感知和体悟，掌握具象与抽象的造型语言的表现规律，从自然界的天然物和人造物中提取元素，改变传统的观察和思维模式，注重对物象特性的理解和形态空间运动法则的运用。同时，此教学也注重知识传授的单纯性和综合性，注重课程单元之间的连续性、渐进性、调节性、交叉性和系统性。

造型基础课程以素描为基本手段，课程问题的解决需与形式构成语言甚至材料试验相联系，完成作业的过程是一个过渡的过程：从形态上讲，是从形态表象到内部结构，从立体到平面，再发展到立体的形态表现，从自然形态最终过渡到抽象形态；从思维上讲，是从对"常观世界"的认知发展到对宏观世界与微观世界的认知，是从感性思维发展到理性思维；从表现上讲，是从素描写生研究发展到运用多种手段创作。对一个学习设计的学生来说，对形态进行多角度的分析提炼与发展，以产生新的造型能力，主动运用形式要素（例如对比原理），对画面的构成秩序、骨架结构、节奏韵律具有灵敏的感觉，这些是十分重要的。造型基础教学在训练过程中强调思维的

灵活性、对艺术的敏感性，重视对造型审美能力的培养，尤其注重对学生自身创造力和独特经验的激发，最终使他们既能够掌握视觉艺术的基本原理，又能够抛弃常规，脱离因袭，以真实独特的审美表达创造个性化的造型，在未来的艺术设计世界里做出自己理智与情感的明确反应。

三 造型基础的教学内容

具象形态和抽象形态是两个不同领域的形态表现，具象与抽象也是两个范畴的艺术语言，反映的是人们对事物的不同观察方法，进而产生不同的思想表现方法。二者也有很紧密的关系，并存互补，相互转化，而非仅仅是对立的要素。从具象到抽象，又从抽象到具象是艺术在审美上的自然发展。因此，寻找其间的相互联系，是造型基础教学的重要内容。整个造型基础课程分成几个过渡单元的训练：形态表象研究、肌理与形态研究、形态结构研究、自然形态的内部研究、现实形态的写生解析变体研究、人工形态的写生解析变体研究等。整个过程贯穿了从表象到内里、从现象到本质的过渡，从自然形态到抽象形态的过渡，从物象到心象的过渡，从感觉表现到理性分析的过渡。

单元1：形态表象研究

题材： 一切自然与人工形态。

要求： 多焦点、多角度、近距离地观察和触摸对象，深入地体味物象的生命状态和表情，然后再选择适当的素描媒介与技术，极致地表达自身对形态外表的深度感知，尽可能地接近自己眼中的对象，甚至从局部作一次性到位的极致刻画，悬置概念性的素描技法和叙事观、整体观、空间观，去除传统素描逐渐显影的中间阶段，由此，对物象外形的处理则有可能是个人理念化的结果——既对局部进行细致入微的观察，又对整体有宏观的体味。本单元中一些研究对象可以由学生按照自己的兴趣寻找选择物品，再跟老师讨论决定形态的造型与构图处理。学生们从第一张作业就开始建立设计的意识，包括开幅、构图、正负形、局部与整体等方面，并确立观看与把玩的全身心

观察方式。其观察角度多样，理解细腻入微，被观察的物体也会因此具有外敛内张的形象特征与游离含蓄的情感语境。

目的： 物象世界以其生动的外表呈现在我们面前，如何以一种新颖的感官（视觉、触觉等所有感官）感知物象外表呈现的色彩、肌理、质感、形态，加深对其表象的审美认识，并充分地运用于设计与艺术表现中，是一个全新的课题。这个阶段看重的是设计素描的行为，消解既定的写实表现规范。与传统的素描表现方法（以准确的结构、体积、质感、明暗与线条来分析物象）不同，我们在此提倡的设计素描教学注重引导学生在观察、思考、表现物象的基础上，对物象在抽象世界中的情感意象造型有所设想，由此完成整个画面的设计。学生通过主动选择与综合处理，建构自身对周围人群曾经忽略的形态美感的认识，提高对现实物象的敏锐感受力，确立自身选择物象元素与构图的审美原则，通过对形式的安排创造出形状、明暗、质感、体积和空间的动态组合，由此提高其富于想象力的创新表现能力。

现实的物象涵盖了自然与人工的一切形态，人工的形态也会由于自然的作用而呈现出一种自然的状态，对其加以描绘的作品因此具有写实表现的视觉魅力。同样的形态物象在每个人眼中有着不同的特殊意味，其作业呈现出多样化的面貌。以真实独特的表达为基础，个人的体味和审美判断包含在对物象的整体表现之中，每个人所偏爱的形态、语言也由此形成。技由心生，学生们可以不受拘束地自由运用造型绘画语言，极致地表现物象，最终建构起自身个性化的物象表现方法。

单元2：肌理与形态研究

题材： 各种物象材料的肌理，包括所描绘过的物体表面的肌理。

要求： 收集各种材料，通过拓印、复印、拼贴、素描等方式来练习。学生需在每一幅作品中体现一种由肌理形成的情调或风采，创造一种表达感情力度的方法，其所采用的肌理特质以及组合方式共同形成一种独特的个人肌理审美表达。

目的： 本单元课程教学旨在围绕肌理组织的视觉特质，培养学生对于形体与空间意象的反映，并借此体现出媒介的特质。物象表面的肌理质地、构造和明暗程度是肌理视觉形象的主要形式因素，不同的材料组合会形成不同的纹脉关系，产生偶然和出人意料的视觉效果。我们强调材料的肌理与形态的表现相结合，通过肌理的置换创造出新的视觉形态，

因为这种材料肌理语言的变易转换在艺术创造中占据了极其中心的位置。通过体验肌理的形式意味和变换重组，学生们可探索情感表达的多种可能性。

单元3：形态结构研究

题材：骨骼结构研究——人、动物、植物的结构写生；团块结构研究——瓶罐写生；榫接结构研究——三通等机械物写生。

要求：了解不同的形态结构，体会造型结构的合理性及其美感，重视结构线、外轮廓线、透视线的精确性，排除自然光影、肌理与明暗的干扰，从结构入手达到对形态的掌握与再造。

目的：从对形态外表的研究与描绘，向主动地认识和表现形态的结构发展，以结构分析的眼光观察自然、认识形态，从而有效地把握各种形态的基本结构性质，为对形态的创造和主动表现打下基础。学生在初步写生的基础上，明确剔除非形态本质的因素，例如肌理、固有色、光影等，因为剥离物象的肌理、固有色、光影等元素，物体的形态仍然存在，其立体的结构仍然不变。传统素描的各种因素混杂在一起，容易导致学生对形态本质的认识模糊不清，而停留在对物象的表面描摹上。

单元4：自然形态的内部研究

题材：选择各种自然形态作形态的分析，包括从外部到内部的研究（例如对橘子的剖析）、形态单元的分析（例如对花朵的分析）、微观图形（细胞摄影的放大）与宏观景象的对比。

要求：可以通过对自然的观察，选择合适的形态，以剖析的方式进行研究，采用速写、素描、摄影、研究草图、文字分析等方法记录分析的过程，将分解的形态、观察到的单元形态之间的关系、提取的肌理和色彩分门别类地加以研究，并将局部的分析与整体的把握结合起来，做成视觉笔记，最后将研究的成果、研究过程中突发的灵感发展成艺术表现或设计表现作品。与此同时，我们鼓励学生配合课程查阅大量的自然物象的科学资料，通过参观自然博物馆来获取更多有关自然物象的信息。

目的：作为造型基础的一个单元，自然形态内部的分析研究以自然形态为认识与解读的对象，不仅从外部观察物象外貌，而且从内部探索物象的形态表现，通过结构分

析、单元提炼、形态分割等方式，探寻形态基础单元的构造原理，研究其内部结构与形态的丰富性。

学生可以自己选择自然物象加以解剖，形态内在层面所隐含的各种要素是其观察、解析、表现自然物象的要点。在进行此单元的训练时，学生们需打破先前对于自然物的常态眼光，开始学习以专业的视角和理性的精神重新看待自然物象，进行自然物内部形态和单元形态的深入解剖分析。一个物体分割后，局部形态各不相同，学生应当尽可能对不同的局部形态、物象的生长机制、肌理和色彩及其内部形态单元进行分析，并对其最小的单元形态加以推导。因此，学生应首先完成关于形态、肌理、色彩的自然物象分析作业，然后利用分析结果以透叠、交错、切割、局部放大或缩小等手法发展成一张或系列变体绘画，或将积累的形态单元组合成一幅完整的画面。学习者可以由此获得形态分析的方法与经验，重新感受自然存在物的丰厚之美，培养自身对自然的敏锐观察力和分析力、对形式要素的感悟力与提炼能力，最后达至对纯粹形态的图示语言的主动创造，一方面其结果可以应用于设计研究之中，另一方面也可以提高其纯艺术的造型表现能力。

建立在对自然物一般形态的理解基础上的造型意识，也是一种设计意识，学生可以借此训练来建立自身观察审视现实物象的方式，培养一种超越一般地审视现实物象的精细而又宏大的视觉眼光，借以发现易被忽略的物象所具有的表现力，并通过描绘物象来引发自身对现实世界的无限兴趣。这一点非常重要，因为我们进行艺术创作、设计的源泉来自于我们身处的这个世界，它是我们设计创作灵感的"超级资源库"。从这个层面来讲，我们需要不断地重新回到自然，强化我们与现实自然亲密无间的关系，从中发掘出真正绿色、环保的设计理念，并付诸实践。

单元5：现实形态的写生解析变体研究

题材：现实生活中存在的各种物象形态。

要求：在未经组合摆设的一大堆瓶罐（或其他物品）中自行选择、组合和构图，引导学生利用大小、方圆、粗细、高低等对比要素组合瓶罐，利用和谐统一的原理规整瓶罐，在自然生发的延长线、中轴线、辅助线的帮助下建立明确的节奏秩序，在这个过程中逐渐建立画面的结构关系。其中，形态组合的韵律、节奏以及平衡、疏密等审美直觉是学生自主选择的结果，可以从中见出不同学生的审美直觉和判断力，并在随后的物象

分析中不断明晰。

目的： 现实形态的相互关系及其与空间的穿插、开放性的结合和局部的裁取放大为新形态的构成提供了切入点，剥离表象的明暗、质感、肌理和固有色，单纯就形态本身的基本结构及其关系进行梳理，以网格为基础进行数理性的理性界定，在写生的基础上突破现实物体的轮廓束缚，根据"感觉印象——知觉理解——综合构成"的方式进一步拆解形态，不再关心原形的具象，而是寻求画面里可能具有造型意义的抽象形态，完成由具象形态向抽象形式的"转译"，重新建构起新的画面秩序，将物象结构转化为画面结构，将自然空间转化为画面空间，以更加直接、强烈、深刻的方式诉诸人的感官。通过这样的训练，学生可以建立一种新的思维方式，赋予抽象形态以生命，并为今后理解形态的象征形式奠定基础。

单元6：抽象形态、符号形态研究

题材： 各种几何形体、符号等物象。

要求： 作圆形、正方形、圆球、正方体、圆锥的变化图形，尝试用抽象形态来表达一个想法或者一种感情。

目的： 所有复杂的形态均来自于简单的基本形态的演化。本单元训练重在让学生了解基本形态的构成规律，把握复杂的自然与人工形态，同时提高其抽象表现的能力。课程教学探求如何将个体的感受与情绪用图形化的方式表现出来，与从抽象到抽象的课题相比，增加了体验性、抽象与具象的互动，涉及图形的基本语义、诉求性、图解性传达等问题。

单元7：人工形态的写生解析变体研究

题材： 各种人工形态。本单元之所以选择自行车，是因为轮子是最为典型、最为广泛的人工机械物体，并且具有运动感与速度。车轮的基本形态在古代战车上就已常见，中轴、辐条、外轮的基本结构没有发生太大的改变，不过，随着时代技术水平的发展，这些构造也呈现出了鲜明的时代特征。

要求： 同前面的现实形态写生一样，此单元中人工形态的写生也不是全方位、全因素的。学生在写生过程中，可利用圆规、尺子等辅助工具表现物象造型的几何性。在这里，

重要的不是对现实对象的准确再现，而是对画面造型关系的准确推敲，一开始就要对物象局部所形成的形态构架关系有所感知，然后在画面上慢慢呈现、调整。

课程教学重视形态的简化原则和对结构线、中轴线、延伸线、切面线的应用，重视线的长短穿插、大小面积对比，培养学生理性地寻找形态中的点、线之间的数理关系、比例关系，进而寻找到一种自己处理画面结构秩序的方式。由于构成的需要，学生应主动精确地调整原物象局部形态的线条。在写生阶段，画面中修改的痕迹也是一种素描语言，一些描绘痕迹可能成为最终的画面的一个重要部分。随后，学生应进一步进行形态的归纳与拆解，分析每一个结构的功能、动力关系，继而脱离眼前的对象，依据画面组合的原则，通过拷贝或者在原画的基础上解析形态，并保留画面浅空间的感觉，注意不要失掉自我的判断。最后根据解析，完成一张变体作业。

目的： 人工形态的研究教学，可以对一切现有的"造物"形态进行重新审视，尤其是对现代主义的设计物进行解构，分析其设计的原则，重新构架起当代设计的形态基础。通过对于人工形态的观察、分析、塑造和表现，学生可以获得对人工世界的一种新知，了解事物构成的基本法则，建立起结构和研究的意识。

造型基础课程注重对学生洞察力的培养，帮助学生认识自然与人工形态的结构要素。这种存在于一切视觉艺术形式中的认识与眼光，意味着从普通的观看转变为认识性的观察。对于自然的写生、分析、变体研究，可以发展学生对于自然的态度，并从自然中寻找形态的启发和设计的原理；对人工形态的写生、解析、变体研究，则可以培养学生对人工世界的新颖感受（人造物一方面独具自身独特的审美价值，另一方面仍然暗含着自然的潜想），以及对于物象的抽象提炼能力。

在课程的学习中，素描作为"启发慧眼"的一种手段，是培养学生的视觉经验和观察方法的重要途径，借此可以发展其辨别各种形式要素、从普遍和平常的事物中发现特殊和异常的视觉形象、主动把握造型和灵活运用形式原理的能力。在写生基础上发展而来的抽象形态分析，以及对纯粹抽象形态的研究，结合形式构成的基本原理和广泛、自由的造型语言，如线条、平面、空间、光色、节奏、韵律等设计形式语言，可以表达学习者自身的审美情感，形成富于个性的设计作品。这也证明造型原理经由不同个体的智慧把握和运用，可以创造出无限多样的形式，正所谓"一生二，二生三，三生万物"。

然而，重要的仍然是思维的扩展，以浓厚的好奇心认知形态世界，发现问题，思考解决问题的方案，以创造性的设计思维探索造型的各种可能性（其意义胜过了单张作业的完整性）。可以说，观察是意识研究和视觉反映的综合体验，发现是我们形成视觉语言元素的重要途径，认识和分析能帮助我们提高表现物象的能力。而不同观察和表现方法的训练也都在强化这种深度的视觉经验，帮助我们最终形成有素养的直觉判断。值得强调的是，在教学中，学生完成作业的整个过程应当保持开放性、实验性，以便探索艺术设计思维、语言、逻辑和形式的宽广领域，并从对物象的视觉认知过渡到心理感知，最后达至审美的造型表现，从而将物与设计的精神性完美地结合起来。

四 造型基础的教学方式

课程的时间是七周，以写生——解析——变体的渐进方式进行，强调教学过程中思路的拓展和延伸。整个教学环节包含幻灯讲座、大课总结、现场讲评、学生讨论和个别辅导。其中，幻灯讲座的内容涵括最先开始现代设计教育的德国包豪斯学院的基础课程教学和西方其他重要的现代艺术设计学院的基础教学等方面。近一百年来现代艺术的变化、现代设计的产生和发展，使艺术和设计的性质已经大大迥异于传统，对其进行系统性的介绍和讲解，可以使学生更好地理解本课程的教学目的与方法。正因如此，我们将在课程学习中随时举行与课程内容相关的现代艺术和设计范例欣赏讲座。

通过阅读相关书籍，学生们可以了解不同领域或学科对于自然的认识；通过速写与写生，学生们可以对物象进行视觉分析；通过解析，学生们可以对物象内部的结构和外部的轮廓进行形式透视和拆解；通过变体和抽象的再造，学生们可以对物象进行人为秩序的梳理，并借此直接抒发胸臆；通过欣赏作品，学生们可以了解自然带给人们的启迪及其在设计和艺术表现中的实际应用；通过写作，学生们可以记录创作过程中自身对于造型形式规律的深度认识。

有时，课题完成的方式有一定的规定性或要求自我设置限定。须知，局部的手段限定正是为了使造型语言和形态彻底地从模仿中解放出来。有的课题侧重于一种手法，有的则必须采用不同的手法，如速写、素描、文本、摄

影、拼贴、色彩表现、综合材料制作、阅读指定书籍、收集图片资料、采集图像等。我们不要求作业的表面完整性和欣赏性，而强调分析和直觉发现的实验性、可能性，以及表达内容与技巧的自我选择性。通过各种不同的实验，学生们可以加深对其所使用的媒介的认识和信心，提升脑、眼、手之间有机配合和平衡的能力。

教学游戏：

形态的删减与增加：全体学生利用纸张剪贴进行形态的组合游戏。

教学游戏

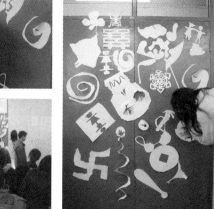

教学游戏

六 教学问答

问：我的画面有什么问题？

答：为什么你要在画面中央画一个斜的罐子？

问：就是想让画上有一个斜的罐子和其他物体形成对比。

答：仅有对比是不够的，因为所有的物体都是由于相互的关系而存在。一个斜的东西在画面上形成了一条斜线，那么，它与垂直或水平的线是什么关系？有没有考虑在别的地方建立呼应的斜线？

问：老师，我这里还有一个斜罐。

答：你看，这条斜线其实和中间的那条斜线形成了一个角度。那么，这个角度是怎么考虑的？同时，斜线暗示了深度和动感，可能和整个画面发生联系。因此，建立斜线所产生的运动与空间暗示问题，如果深入研究，就可以获得解决的办法。从立体主义的素描中，可以获得很多关于斜线处理的启发。

问：老师，我想画一个从上面俯视的瓶罐组合，瓶罐有一个放射的构架。

答：你这个构图是真正从现实的观察中得来的吗？

问：不是，是设想的。

答：为什么不去真正地观察一下？俯视的瓶罐组合有着丰富的构成关系，可能是放射的基本关系，也可能有更复杂的变化，而不是简单的放射形式的图解。把形态放在放射构架中，形态不仅从属于放射框架，而且有着对比与协调等关系。你现在的构图看上去简单，问题在于没有细致观察研究就先主观地设想。如果不带先见地去画几十张俯视的构图写生小稿，用游戏的心态对待未知的可能，不预设好结局，不断地实验，你就会有丰富的发现，并且，你也会从现实中找到放射构架传达的情感和美感，而这正是画面的灵魂。

问：我也很注意构图呀，为什么画面上的瓶罐都很孤立？

答：构图不是瓶罐的堆砌。要使瓶罐产生构筑的关系，瓶罐的交错、交叠、切割、重叠关系都很重要，与切割到什么程度、瓶罐轮廓的联系和断裂也

都有关系。构图和构成这两个基本概念是有区别的：构图，在绘画的意义上可能就是把几个物体在画面上摆得舒服，有意味；构成，则不仅是基本的构图关系，而且包含建筑在物体之上的一些抽象的形式要素，比如点、线、面，比如黑白，比如材料的对比，等等，简要地说，就是"美在关系"。如果觉得画面平淡，就要检查自己是不是根本没有关系意识。

再说构图，传统的绘画法则总结出一些简单的构图原则，比如所谓的三角形构图、S形构图，等等，但是自然中隐含了丰富的变化着的构图方式，更需要我们去发现，而不能停留在传统的基本法则之上。对于传统，我们常看到的是传统的结论，很少去关注做出这些结论的人对自然的发现和研究的态度，事实上，后者更值得我们关注。例如，总结出山水画中山石的各种皴法的古代画家，正是对自然山岩反复写生才颇有心得。自然环境在发生变化，如果我们不去研究，却停留在对过去技法的继承上，就很难谈得上创造。

问：老师，我现在不知道该怎么画了。

答：其实，这正是进步的开始。为什么？过去的素描训练所教的技巧和法则成为了一种好像不可改变的定律，我们面对世界，总是习惯于拿着定律去应付，不再怀疑，不再思索，现在，我告诉你，放弃以前的方法，把它们悬置起来，重新用一种发现的眼光来看世界，以新的角度来观察事物。开始，你可能不适应，但这正是建立新的经验系统的起点。过去，我们太容易顺从，现在，我告诉你，不要轻易地接受，要怀疑，包括对我所讲的。怀疑是第一步，但是不能停留在怀疑上；第二步，提出问题，也就是去追究。过去，我们容易模糊，所谓的顿悟，往往容易成为模糊的借口。为什么只能这样，不能那样？其实，你们会看到，我在讲课中，总是不断地提问题，而不是下结论，因为，和科学不同，在艺术的范畴中，解决问题的方式其实有很多种，不可能只有一种，甚至不可能有最好的一种，而只有你认为最合适自己的一种。所以，我会提出问题，但还要靠你自己来解决问题。我不会给你现成的答案，虽然我会有解决的办法。我会问：你想要表现什么？如果你不知道自己想要表现什么，那么就去感受，去发现，去激动，想一想你对对象的哪个方面感兴趣。在这个阶段，我当然也会告诉你如何观察，才会有所发现，但是观察的方式有很多种，对象可以从很多角度去介入，不只是我介绍的几种。你要学会发现属于自己的方式，追问自己，然后追究对象，这样你就知道自己想要表现什么了。接下来我会问你，怎么表现你的感受？由你自己先谈，然后我会根据自己的经验帮助你寻找到更好的办法。

七、教材建设

造型基础课程最早进行探索试验，在教学过程中积累了大量经验，并且不断随着情况的变化进行调整和完善。我们在教学过程中特别重视教材的建设，已出版系列教材数本：

《设计基础》，谭平著，山东友谊出版社 1998 年版；

《过渡》，周至禹著，湖南美术出版社 2000 年版；

《艺海扬帆》，周至禹主编，山西人民出版社 2002 年版；

《造型基础》，周至禹编著，黑龙江美术出版社 2006 年版；

《形态与分析》，周至禹编著，黑龙江美术出版社 2006 年版；

《设计素描》，周全禹编著，高等教育出版社 2007 年版。

八、推荐学生阅读书目

《包豪斯》，〔英〕弗兰克·惠特福德著，林鹤译，三联书店 2001 年版；

《造型与形式构成》，〔瑞〕约翰·伊顿著，曾雪梅、周至禹译，天津人民美术出版社 1990 年版；

《艺术与视知觉》，〔美〕鲁道夫·阿恩海姆著，滕守尧译，中国社会科学出版社 1987 年版；

《视觉思维》，〔美〕鲁道夫·阿恩海姆著，滕守尧译，四川人民出版社 1998 年版；

《论艺术的精神》，〔俄〕康定斯基著，查立译，中国社会科学出版社 1987 年版；

《艺术与自然的抽象》，〔英〕内森·卡波特·黑尔著，沈揆一、胡知凡译，上海人民美术出版社 1988 年版；

《协同学——大自然构成的奥秘》，〔德〕赫尔曼·哈肯，凌复华译，上海译文出版社 2005 年版；

《艺术的心理世界》，〔美〕阿恩海姆、霍兰、蔡尔德等著，周宪译，中国人民大学出版社 2003 年版；

《视觉形态设计基础》，〔英〕莫里斯·德·索斯马兹著，莫天伟译，上海人民美术出版社 2003 年版；

《设计几何学》,〔美〕金伯利·伊拉姆著,李乐山译,中国水利出版社、知识产权出版社 2003 年版;

《生命的曲线》,〔英〕特奥多·安德烈·库克,周秋麟、陈品健、戴聪腾译,吉林人民出版社 2000 年版;

《自然设计》,〔英〕艾伦·鲍尔斯,王立非等译,江苏美术出版社 2001 年版;

《风景——诗化般的园艺,为人类再造乐园》,〔美〕查尔斯·摩尔、威廉·米歇尔、威廉·图布尔著,李斯译,光明日报出版社 2000 年版;

《世界工艺史》,〔英〕爱德华·卢西·史密斯著,朱淳译,中国美术学院出版社 1993 年版;

《西方美术风格演变史》,〔美〕萨拉·柯耐尔著,欧阳英、樊小明译,浙江美术学院出版社 1992 年版;

《世界现代设计史》,王受之著,新世纪出版社 1996 年版;

《来自自然的形式》,邬烈炎编著,江苏美术出版社 2000 年版;

《物象美学——自然的再发现》,刘纲纪著,郑州大学出版社 2000 年版;

《抽象与移情》,〔德〕沃林格著,王才勇译,辽宁人民出版社 1987 年版。

学生作品·写实

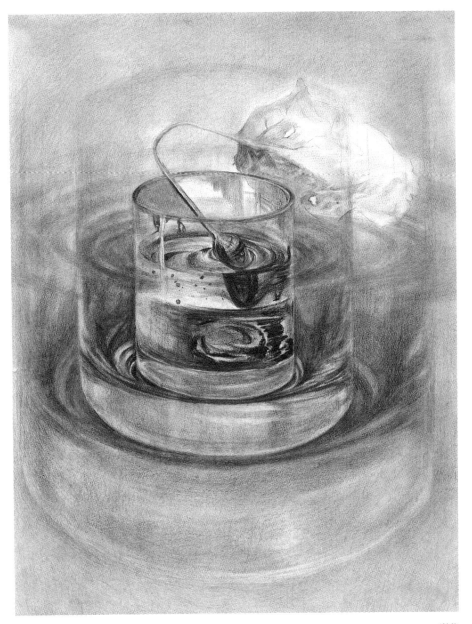

谢黎

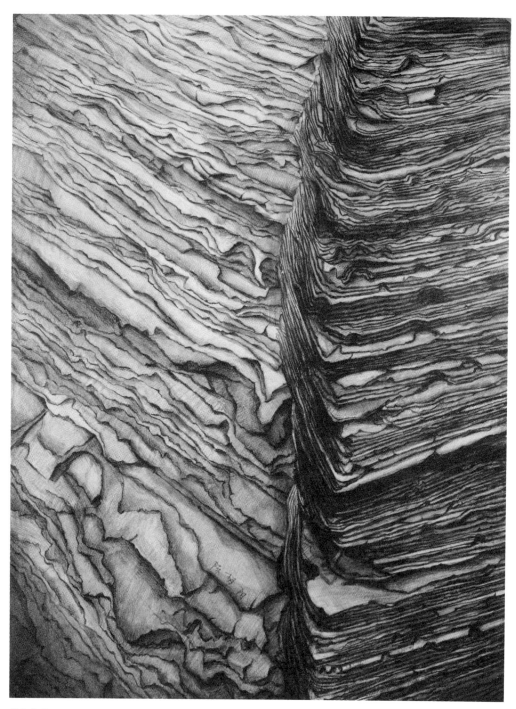

学生作品

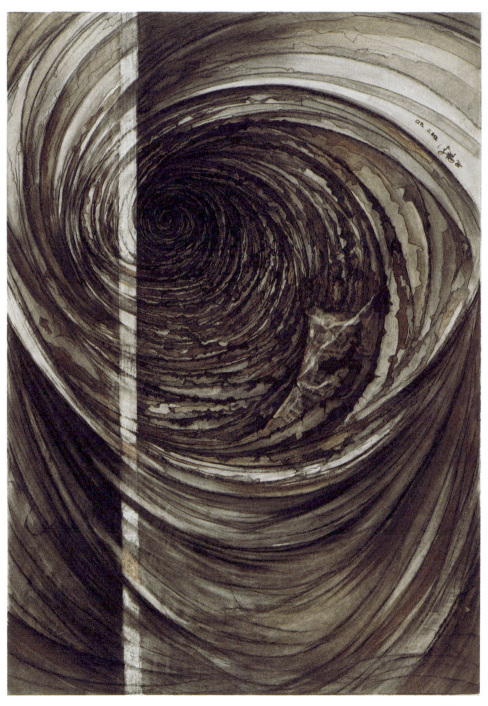

学生作品

李隆

学生作品

学生作品

姚文龙

学生作品

焦延峰

刘诗园

学生作品

学生作品

学生作品

陈轴

学生作品

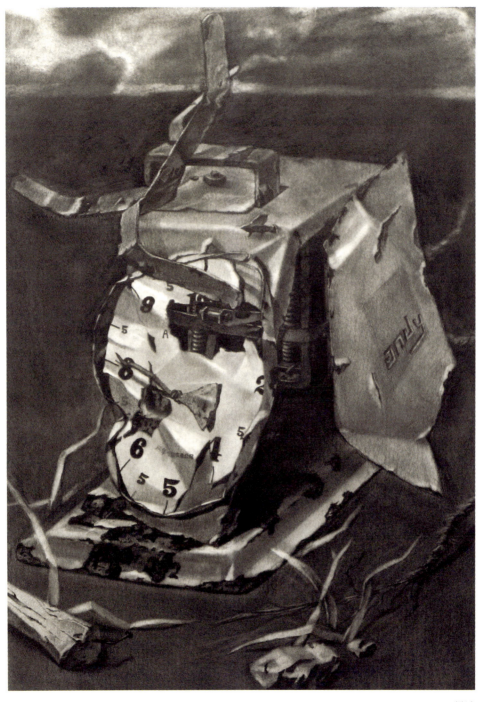

梁鸿

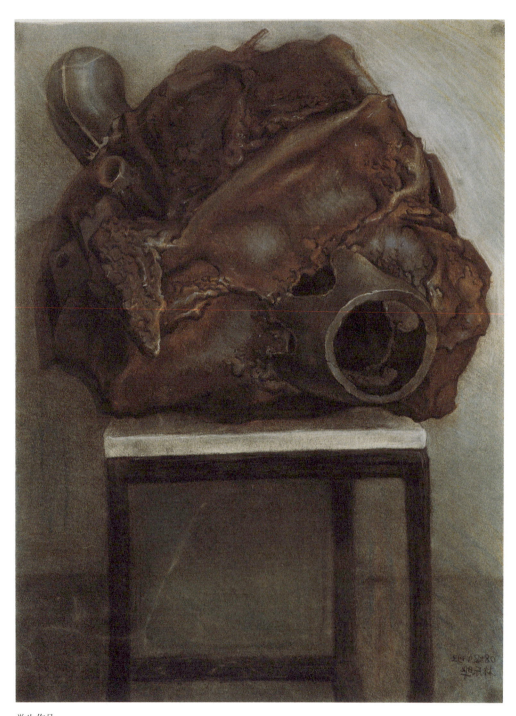

学生作品

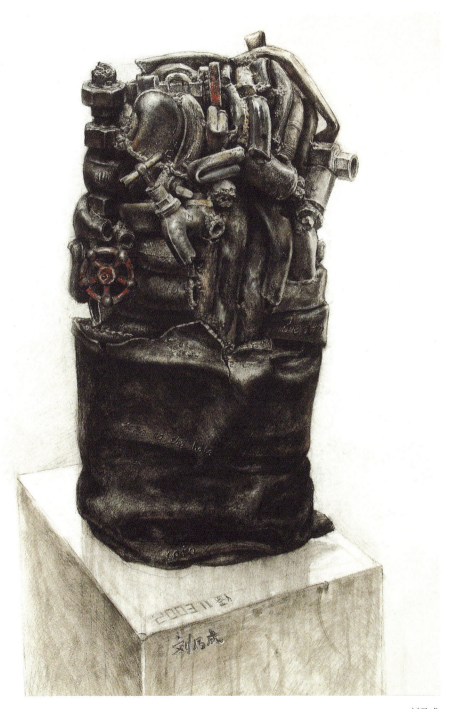

刘乃成

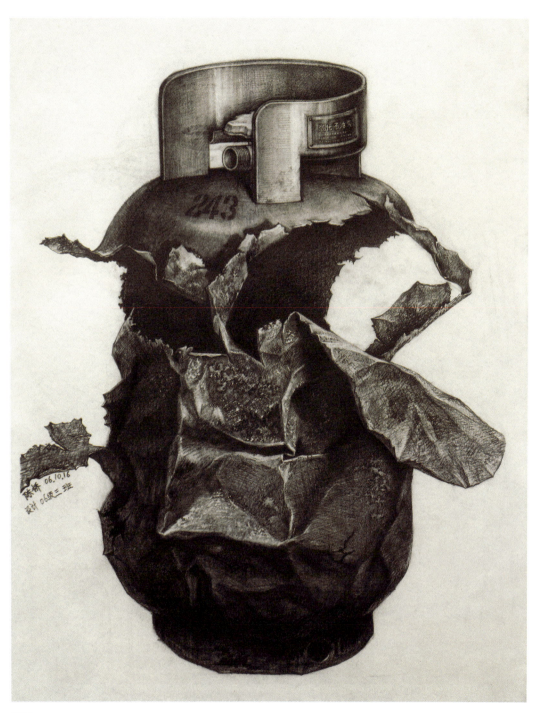

陈桥

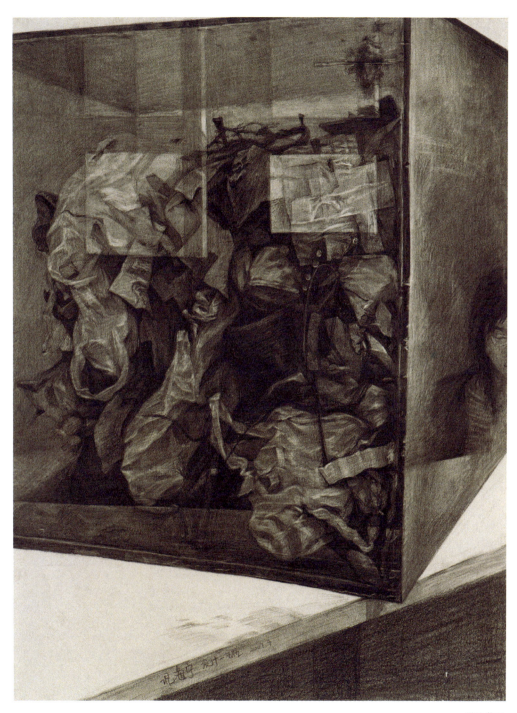

学生作品

学生作品·瓶罐

李柜君

李柜君

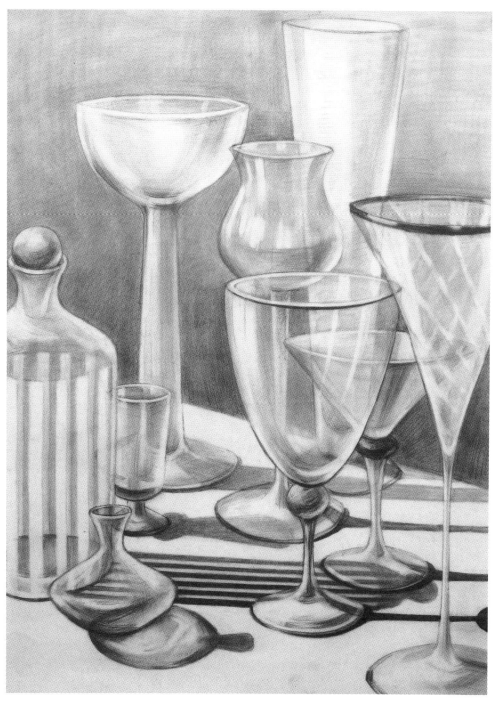

郎朗

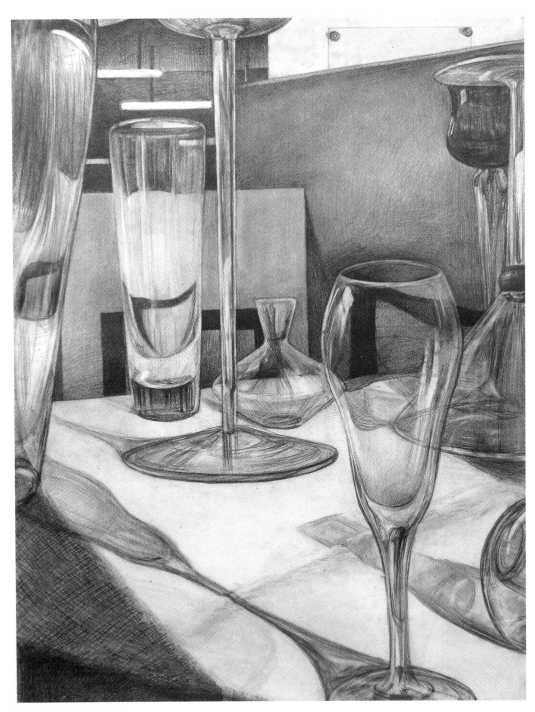

平原

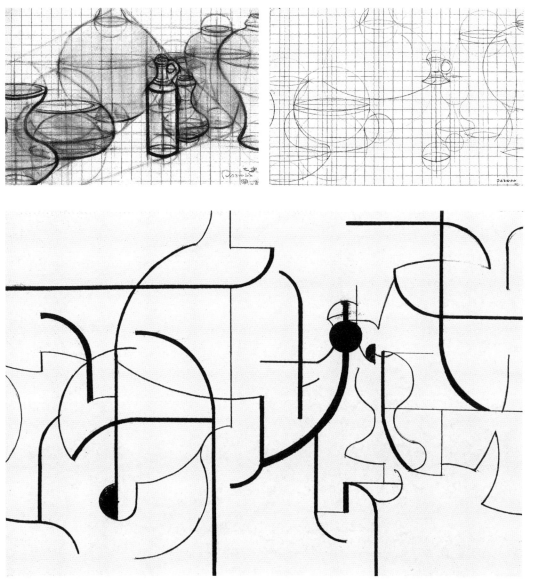

王大宇

第二章 造型基础——形态分析与造型训练基础课程

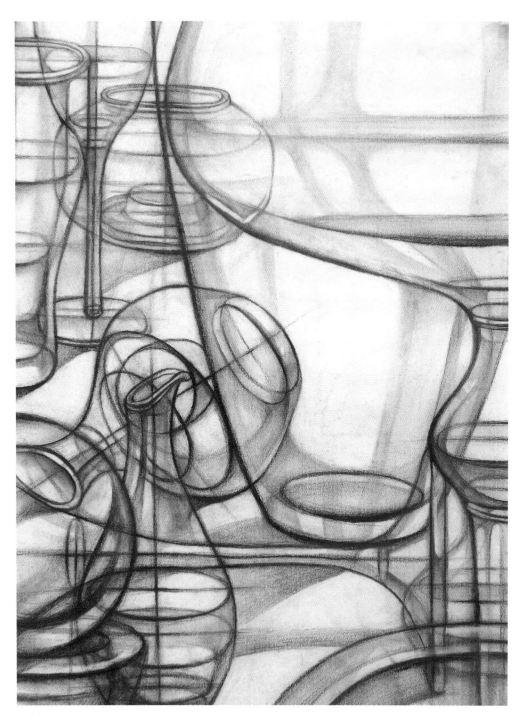

杨莉芊

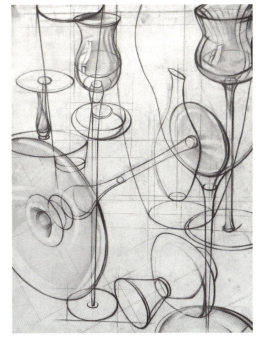

徐慧　　　　　　　　　　　　　　徐慧

茶图丽

王晓雪

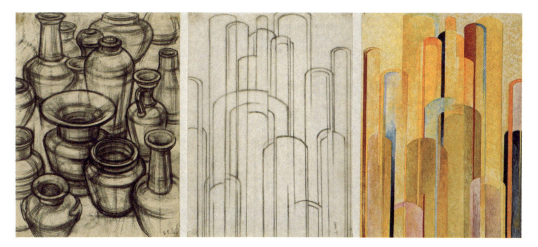

学生作品

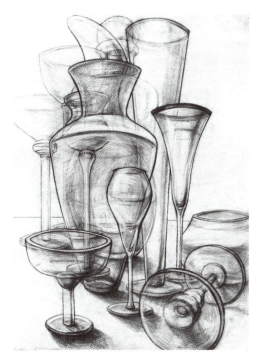

王晓雪

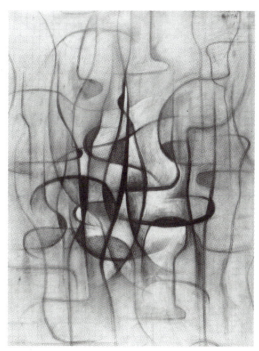

杨绍珺

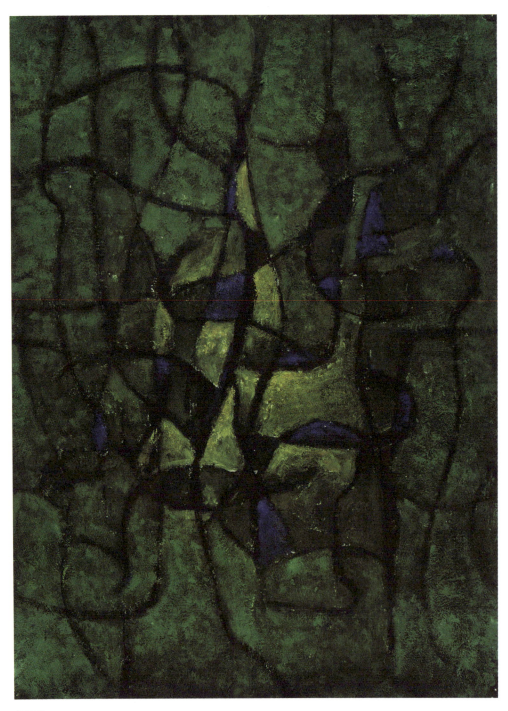

杨绍珺

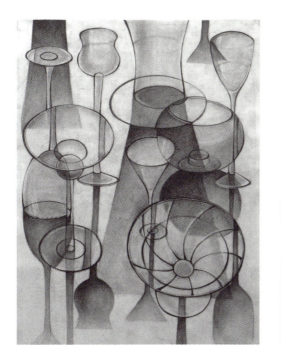
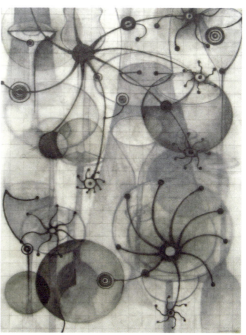
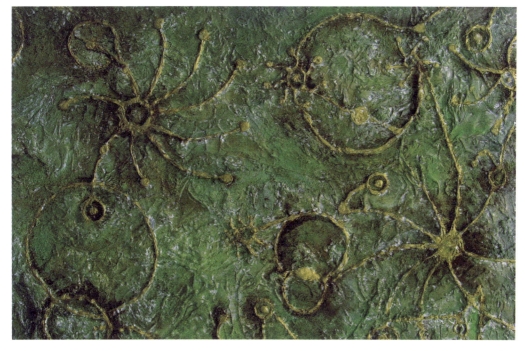

部凡

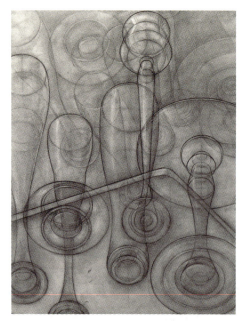

王旭

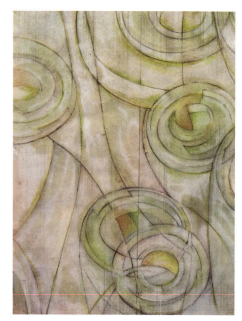

王旭

禹廷和

禹廷和

张莉

张杰

学生作品·自然形态

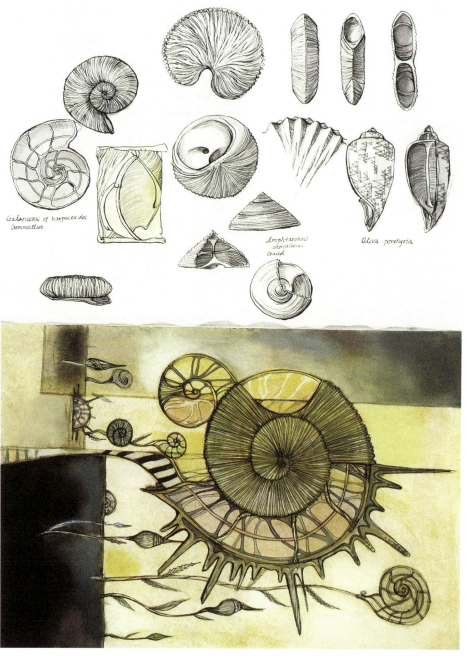

王欣烨

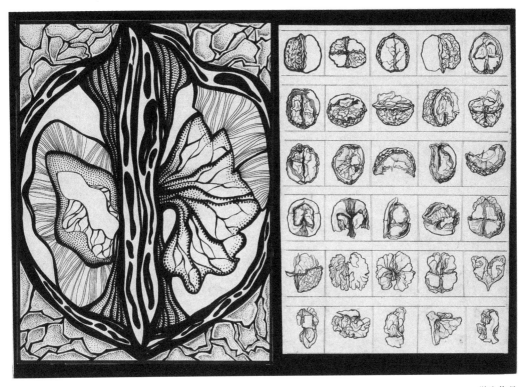

学生作品

张墨柳

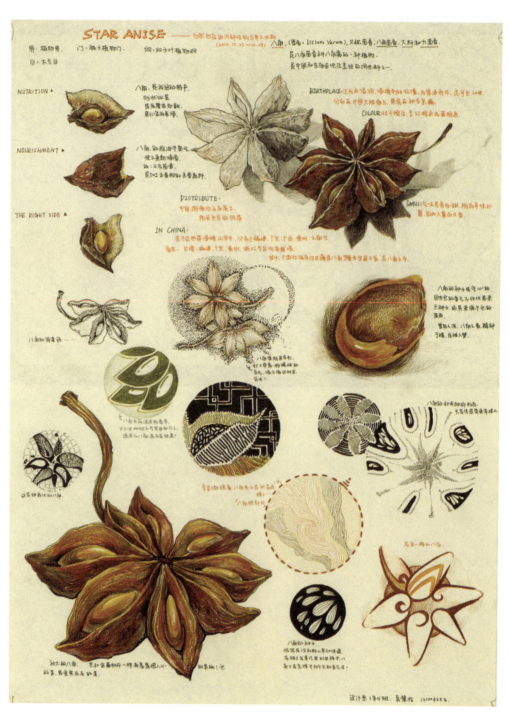

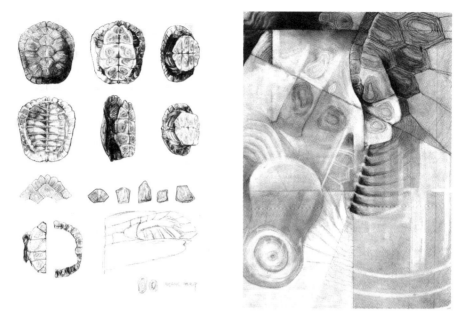

徐天华　　　　　　　　　　　徐天华

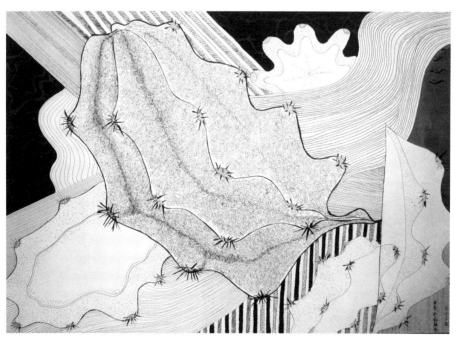

学生作品

第二章　造型基础——形态分析与造型训练基础课程　81

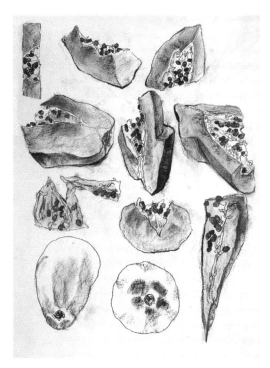

刘诗园

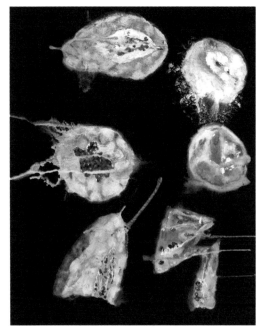

刘诗园

马良

马良

刘少卿

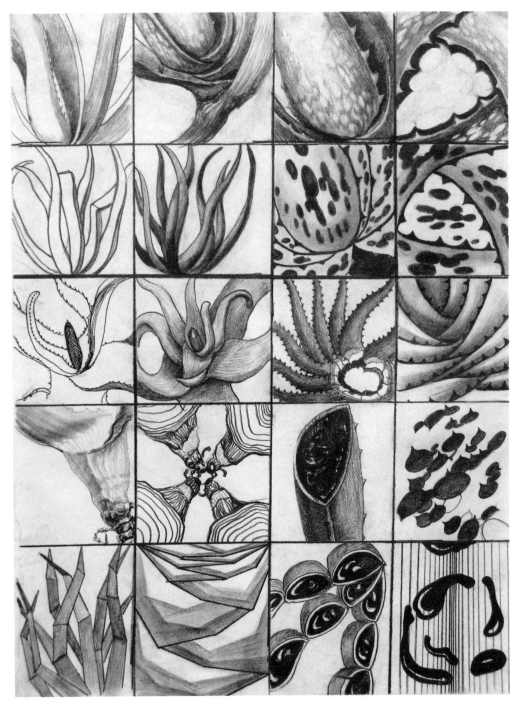

马春阳

侯晓晖

高远达

张键磊

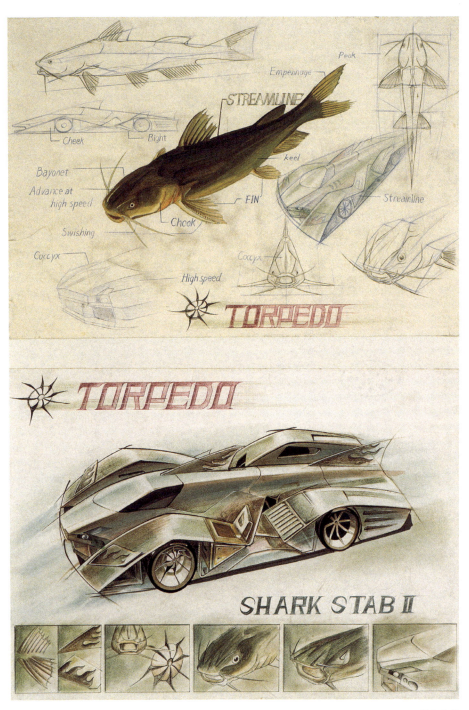

学生作品

学生作品

学生作品

学生作品·人工形态

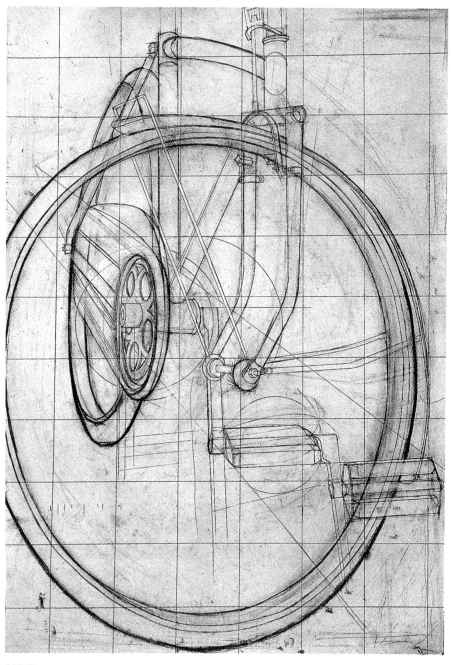

刘海港

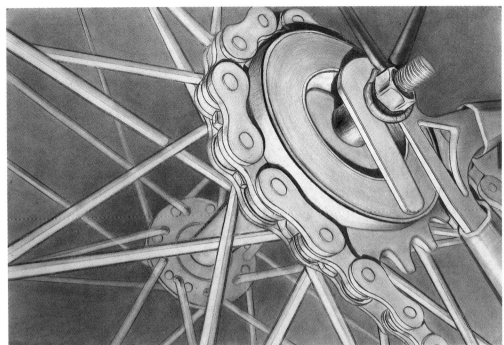

李通

李通

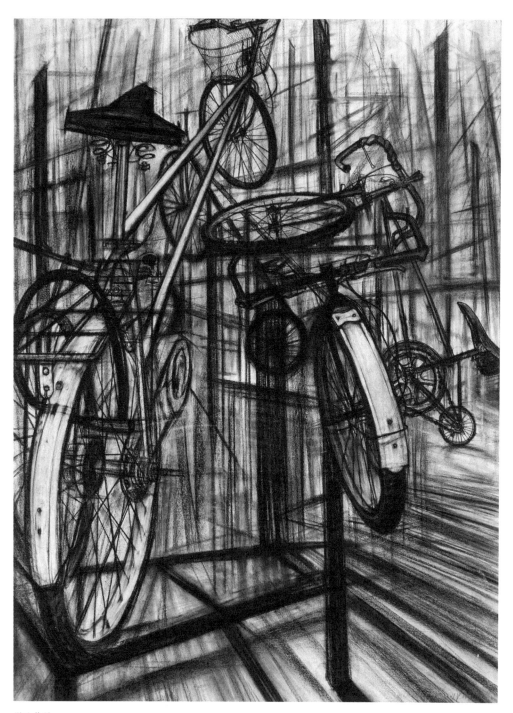

学生作品

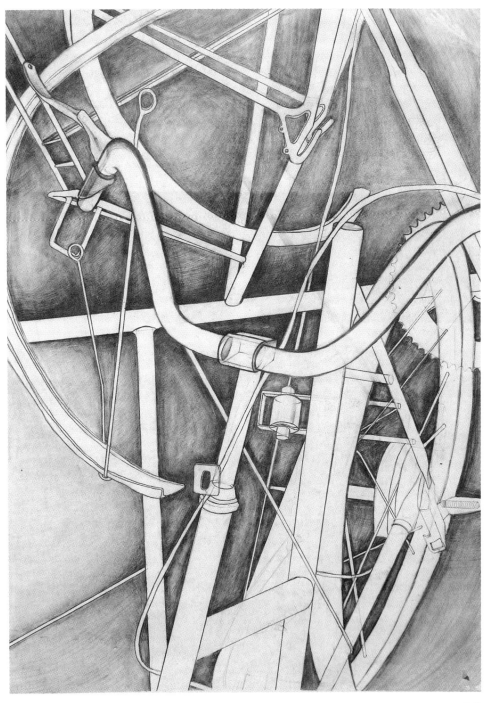

赫赫

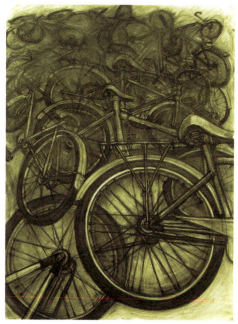
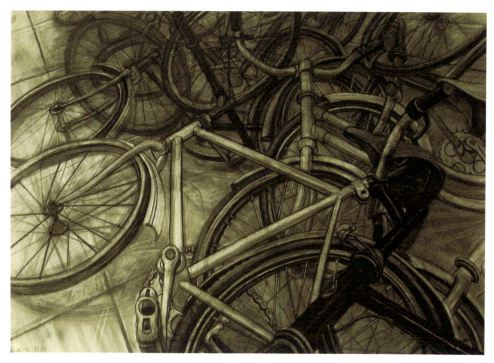

学生作品

学生作品

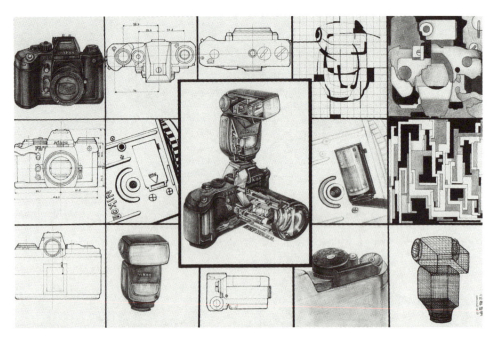

黄晓宇

焦延峰

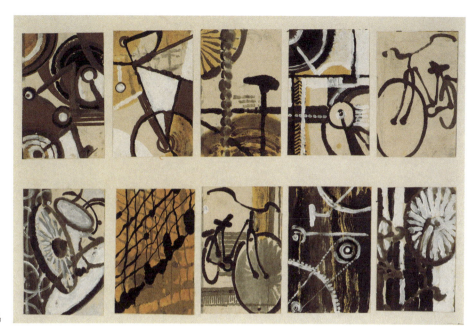

学生作品

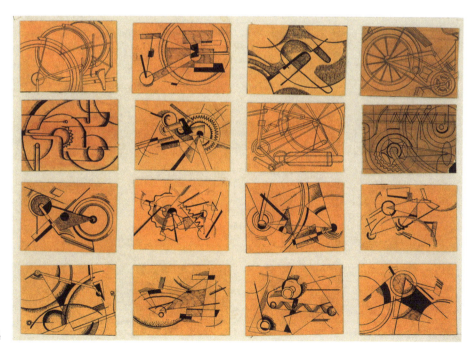

学生作品

第二章 造型基础——形态分析与造型训练基础课程

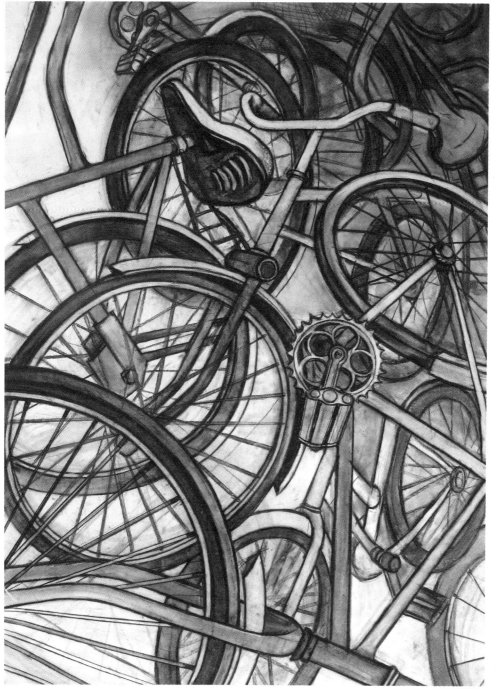

王旭

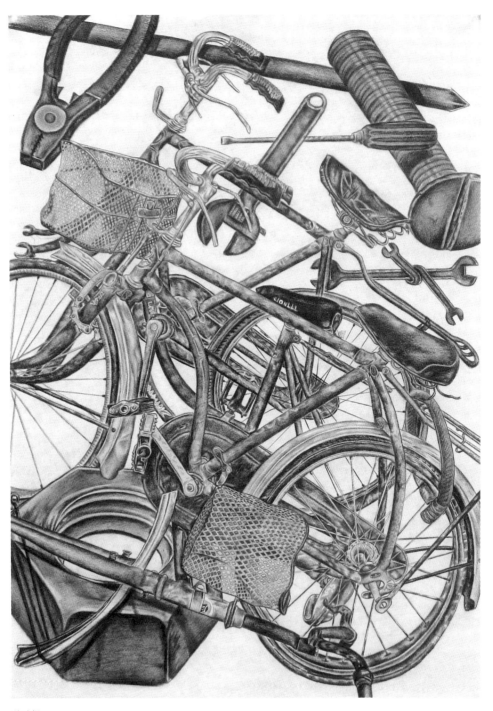

热哈提

张超峰

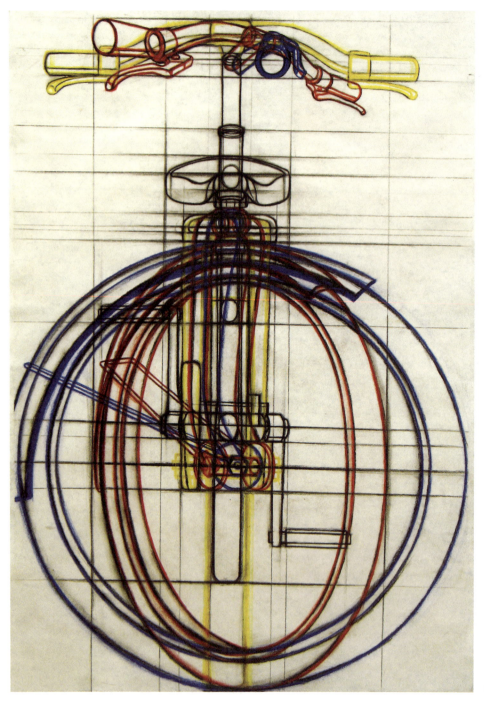

杨莉芊

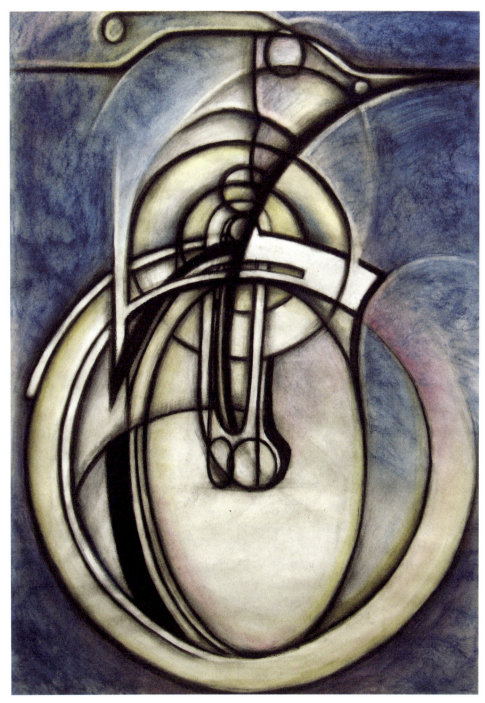

杨莉芊

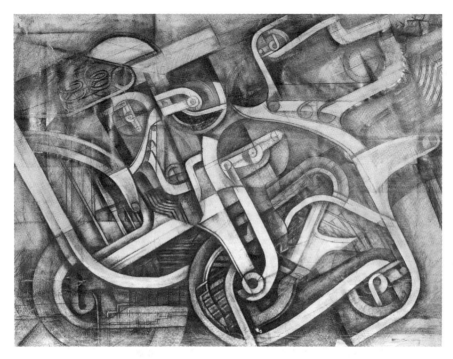

宋伟

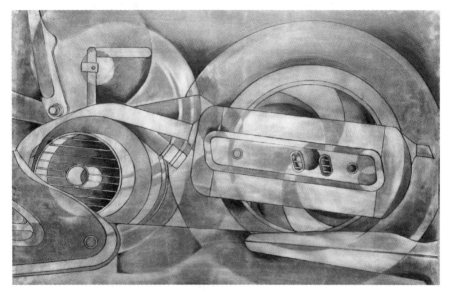

吕游

徐慧

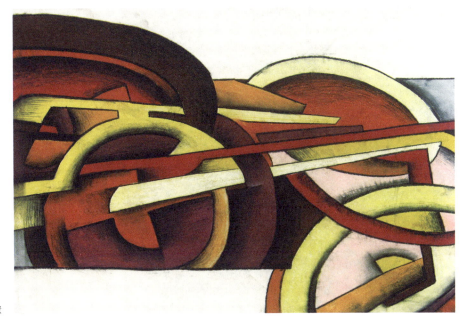

刘少卿

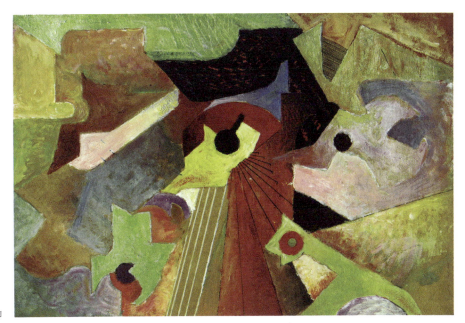

李海

李晶晶

吴芳

申莹莹

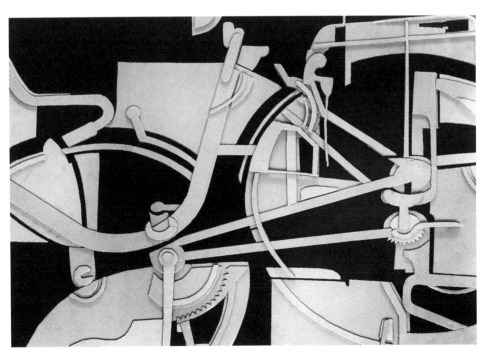

徐天华

第二章 造型基础——作为形态分析与造型训练的基础课程

第三章 形式基础——视觉语言与形式运用基础课程

一 概述：对三大构成的新理解

新中国成立以后的中国工艺美术教育一直以从日本引进的三大构成作为基础教学的课程之一，在当代的设计教育中已经滞后，在课程的实施中也显露出一些问题。显然，对于课程的改革势在必行。但是，各个院校虽然意识到构成教学的问题，对于如何进行改进却尚无有效的方法，部分院校直接从国外的教学中引进了一些局部的课程教学，效果并不显著，还需要消化和适应。我们也意识到本课程的重要性，如何探索适合于自己的教学方式，同时发挥自身的学术优势，是我们一直在思考并在实践中加以探索的重要问题。作为院一级的科研项目，我们的形式基础教学目前已经进行了两轮课程试验和改造。

作为与造型基础衔接的课程，形式基础课程把构成的概念扩展为形式问题，这样就把所要解决的问题集中在形式方面。同时，我们认为，形式是功能的形式，是自然生命的内部环境适应外部环境的结果，由此拓展了对形式表现的理解，也把法则、原理与自然联系在一起，超越了先前形式本本主义的理解，继而鼓励学生从自然中不断地去发现形式创造的新的可能性。另一方面，已有的形式法则，都是前人对于自然与视觉规律的认识和总结，其中沉淀的"师造化"精神对于学生是十分重要的。此外，我们在形式课程的教学过程中，讲评了大量的艺术形式与设计形式的范例，让学生认识到形式在艺术与设计中可能具有相同或不同的效用和表现，突破了原来只局限于设计样式、过于依靠骨骼构成图案的形式教学方式，使得形式教学具有了更加个性化的活力。因为我们认为，无论对于艺术还是设计，形式都是必要的，并且也是可以相互贯通的，这一点已经在当代艺术中自然地体现出来。

在中国的纯艺术教育中，欠缺对于构成的研究，且一直对设计性的构成怀有隐性的敌意。事实上，随着时代的发展，纯艺术的写实教育必须加以改造，以适应当代对于艺术形式的多

样化需求，并且在当下，艺术与设计形式相互借鉴的例子屡见不鲜。形式，与美有着密切的联系，纯粹的美在于线条、颜色等诸要素的和谐组织，也就是使各种构成要素形成对立又统一的关系，从而建立起画面的秩序，给人以视觉乃至精神上的愉悦。可以说，"有意味的形式"贯穿了人类艺术史的整个发展过程，而形式的革新与科学技术的进步以及视觉艺术的新兴相结合，产生了具有美学意义的"纯形式"。也因此，形式自应贯通艺术与设计，这是我们对于形式课程的根本性认识。在形式内部，平面、色彩和构成虽然各有特质，但是在元素关系上，三者有共同的形式法则，例如对比法则。因此，在具体的教学中我们认为应当破除三者之间的壁垒，灵活穿插，相机分类，既讲共性，又讲个性，更有效地将平面、色彩与空间的形式的普遍性和综合性特征体现出来，而模糊的教学方式无疑更加符合这种形式教学内容。

二 形式基础的教学目标

　　紧接着造型基础课程的形式基础课程，其基本构想是在解决了造型元素问题的基础上，进而解决元素的构成关系问题。这两个课程从内容到形式都是紧密衔接的，并且有时是相互融合的。实际上，造型基础课程中已经隐含了构成的要素，也就是在自然形态的分析中纳入了构成的理性解析，在最后的变体作业中体现了对现实关系的归纳和结构；形式课程则进一步明确了构成的形式法则及其运用，整合了旧有的"三大构成"课程，从自然、艺术和设计的形式表现角度阐述形式运用的作用及其意义，使学生能够灵活地运用形式表现自己的创意与想法，并能通过自己的观察发现新的形式。

　　传统的"三大构成"教学起源于日本——日本将包豪斯学院的伊顿、康定斯基等人的教学内容加以归纳总结，形成了比较程式化的教学方式，甚至最后越分越细，分为平面、立体、色彩、光四大构成的分支课程。其实，在构成主义产生与发展的阶段，构成的原理还在探索之中，并且，很大一部分内容是建立在对于自然的分析的基础上，同时也重视感性与理性的结合，而并非程式化的色彩格子的填充，也不是一个简单的单元形按照简单的四边连续规则加以构成，例如克利和康定斯基的创作其实充满着个性的灵性发挥。经由日本归纳的"三大构成"教学传入中国后，一方面普及了关于构成规律

的一些知识，另一方面也形成了机械和教条主义的教学弊病，将人们对形式的感悟与创造性思维细化为琐碎的几何计算与枯燥的手工制作，使构成课程成为僵化的几何图式的训练，其判断的标准也转向了手工制作技术精良与否，而发现和灵活运用构成规律的根本目的却被忘却。

因此，当下的构成课程改革，有必要理性分析目前设计教育中构成课程的利弊、学生的知识结构和现代设计发展的具体情况。在中央美术学院，我们把构成课程扩展为形式研究，不仅包括了传统构成知识的必要内容，而且突破了其壁垒森严的界限，把构成中所隐含的要点如平衡看作是绘画、雕塑、设计等艺术门类都具有的表现元素。尤其在现代艺术中，对形式的玩味更成为一些作品表现的主要目的，设计也可以借鉴现代艺术的表现形式，在这方面已经不乏其例。当然，传统绘画艺术中总结出来的一些形式法则依然是有效的，可以作为现代设计构成法则的重要理论基础。同时，我们也需要对美学方面的形式理论加以研究。而当代艺术扩展了形式的表现，尚未被很好地总结，因此我们也应将当代艺术的形式纳入到研究的范畴中。如此融会贯通地讲授构成课程，将会打破专业的局限，使形式语言有更大的发展空间。

事实上，对形式的研究也就是对视觉秩序构成原理的研究，视觉艺术研究中最富于活力的部分，正是基于纯视觉性理论的研究，其焦点集中在形式方面。艺术家和设计师往往会直觉和理性地运用这些形式原理和研究成果进行创作，基于经验对组织结构产生一种本能反应。在教学中，我们不会把平面构成的骨骼结构作为形式研究的主要方面，而是在此基础上涵盖多种形式结构，并力图从来源于自然的形式角度阐释形式在自然中的功能、自然的形式对设计的启发，从来自于艺术的形式角度阐述形式对于精神表现的作用及其在艺术创作中的独特性，从来自于设计的形式角度阐释形式的设计效用与审美功能。

在形式基础课上，我们倡导"玩形式"。只有对形式有透彻的了解与掌握，才有可能实现精神的自由表现，也就是让形式对心灵产生作用。虽然我们一开始所接触到的形式可能是初级的样式，所看到的形式范例只是一些基本的形式现象，但是这些形式在艺术和设计中却可能负载着重要的意义，其构成原则会为我们的设计创作提供一个坚实的基础。

总体上，形式基础课程旨在让学生掌握形式的基本原理和法则，学会从自然与现实生活中观察和发现形式，最终灵活地运用和创造形式。现实的形式美感总是比法则更为丰富

多样，因此，培养学生从现实中发现形式美感的能力至关重要，不仅有助于其理解潜藏在自然表象之下的基本形式构架，也能使之体会到多样的美建立在对形式法则的少许偏离和综合运用上，继而通过发现与观察来寻求更具个性的形式原理表现方式，对形式产生持久的兴趣，并演化成个人的一种职业敏感。

三　形式基础的教学内容

形式课程的教学内容为：通过大量二维、三维空间范畴的课题训练，积累视觉词汇，加深学生对视觉元素的理解；借助视觉化的形态元素导入构成原理，使学生掌握形式语言创造的基本规律与法则；通过课程作业积累形式语言经验，提高视觉判断力，提升形态元素的个性化视觉表达能力；在理论部分讲述形式的定义与创造、形式与内容的关系、形式的来源与发展、构图与构成的区别、形式的美感与作用、形式与反形式等问题。

课程的部分内容通过讲座的形式呈现出来，以来源于自然的形式讲解形式与自然的关系，从自然中发现更多的生动形式；以来自于艺术的形式阐明形式对思想和情感的表达效用，以来自于设计的形式阐释形式与设计的关系。

课程单元分为：二维平面部分（对称与平衡、重复与近似、渐变与变异、放射与聚集）、色彩部分（色彩的和谐与对比等原理、大师作品色彩的分析与再创作、音乐的色彩表现）、三维立体部分（选取拍摄的黑白图片中的物象造型、元素作为某个面，制作三维立体模型）、四维时空的行为部分。

第一单元为二维平面部分，讲述形式的法则：变化与统一，局部与整体，重点与焦点，尺度与比例，对称与平衡，重复与相似，放射与聚集，渐变与特异，节奏与韵律，简约与繁复，分解与重组，挪用与并置。作业课题为：对称与平衡、重复与近似、渐变与变异、放射与聚集等形式法则的自然表现，进而发展其抽象构成。作业的完成包括快题和慢题两个部分：快题训练学生迅速的形式反映能力和表现能力，加强其对形式的直觉领悟力和动手能力；慢题以发现、摆拍、手绘黑白画的方式完成，其中发现是指在自然生活中发现形式的呈现，摆拍是指利用一般的形式法则对自己感兴趣

的事物进行摆拍，以此来体会、应用形式，手绘黑白画则是指将发现或摆拍的事物通过手绘的方式进行抽象构成，运用独特的形式语言表达自己的想法，将单纯的形式原理与个性化的图形和语言表达有机结合在一起。为了使原理的信息传达得更为明确，可以简化图形，摒弃干扰形式效果的要素，在一定程度上将具象形象抽象化，以发现或创造出富有意味的独特形象，进而体会其形式的功能及精神作用。

第二单元讲述色彩与形式的关系，分为三个方面：一是色彩的原理，包括色彩的对比、色彩的和谐、色彩的冷暖、色彩的错觉、色彩的心理、色彩的象征，等等，借助不同组合的快题练习让学生明确概念，准确表达，再以手绘和自己头像拼贴两种不同的方式进一步加强学生对色彩关系的深入理解和精微表达。二是大师作品色彩分析，让学生通过对名画色彩的挑选、拆解、分析，感受艺术大师对色彩的认识和表达，并将艺术大师作品的色彩关系赋予新的画面。三是音乐的色彩表现，通过色彩的手绘训练，让学生体会色彩与情感、韵律的关系，掌握色彩的通感表达，充分表现色彩的精神性，且对色彩的丰富变化更为敏感。作业课题为：色彩的和谐与对比，大师作品色彩的分析及再创作，音乐的色彩表现及精神性。

第三单元讲述三维空间立体的形式：方向与运动、活动与静止、空间与平面、材料与形式、明暗与空间形式等，包含块材和板材两种训练，使学生掌握对应空间平面布局、立面布局甚至剖面布局的点线面（二维形式原理所涉及的概念）的形式原理，增强对空间造型形式的想象能力，认识到真正的设计意义上的空间造型不仅仅是对空间维度的占有，而是创造性、主观性地使造型在不同维度上都有所体现。作业课题为：选取拍摄的黑白图片中的造型、元素作为某个面，制作三维立体模型。

第四单元讲述四维时空的行为形式：二维和三维形式的一些法则与要素在四维世界里的应用，包括空间的要素、时间的要素、运动与静止、静态与动态、抽象与具象、延迟与快速、恒久与变化，等等。其中，时间和空间是最为重要的要素，时间、空间和运动将形式扩展开来。四维形式的教学内容包括现代舞蹈、行为艺术、影视动画等方面，可以联系室内艺术设计、展示设计、环境艺术设计、循环导示系统等元素进行设计体验，通过范例阐释四维形式与观念表达的关系，使学生能够以流动的发展的眼光去审视自然与生活，从中领略四维的时空特质，以空间与时间作为主要的设计元素传达信息。作业课题为：开展空间行为加时间的形式活动，以班级集体合作的方式制定行为的方案，

完成某一个形式法则的行为艺术。这个过程包括了策划、指导、排练、实施与记录,是全新的形式课程内容。

平面、色彩与立体形式一起构成了艺术品或者设计物的整体特征。艺术作品的形式内涵包括三个方面：物质材料或媒介，造型词汇，表现手段和组织方式。我们通过研究这三个方面与内容的关系来分析艺术家的艺术观念、设计师的设计理念。在这里，我们主要论述形式的构成和组织方式。事物与要素的关系形成了形式，每一个单独的要素只有与其他因素构成某种关系才具有意义。一切形态的大小、尺寸、色彩、明暗、材料、肌理、质感、媒介都只有相对的价值，关键是这些要素之间的关系。这种关系又建立在基本的对比要素的使用上，因此，对比与和谐是所有形态最基本、最普遍的形式原则，是所有形式的基础。

自然中的视觉形式如果触动了人们的感觉，引起审美的反应，就会被人们加以分析与归纳，进而加以应用，其基础就在于人类自身对形式的反映。就当前的设计而言，形式的范畴包括了自然与社会生活。人们社会生活中所呈现的一些状态，也是一种形式，比如群体性的聚会是凝聚的一种形式，而原子弹的爆炸则是分子链式反应的一种扩散形式。对于艺术和设计而言，形式不可或缺，也无处不在。

（一）来源于艺术的形式：证明着纯粹形式的表现与精神的相关性，也证明着形式本身可以成为艺术表现的内容。但是艺术的形式着重于视觉上的表现，而不是对自然的实际生长形式的一味反映，虽然自然的生长形式也可能被艺术所表现。并且，艺术的形式呈现出更多的个人化思想和情感。对于表现主义而言，形式不是某些构图原则或者某些完美的理论，而是符合情感表达的形式。在几何抽象主义那里，形式容易沦为纯几何图形装饰，其目的却是追求最为纯净的形式表现。在现代抽象艺术那里，形式出自于内在的需要，也就是内在的需要创造了形式。

（二）从设计的定义看形式：设计是计划与组织，与偶然性相对应，是包括设计在内的所有艺术学科的重要特征。设计产生组织与计划，也就是把杂乱无章的东西加以处理，使之形成一种秩序，由此形成形式的美感。因此可以说，形式通过精心的设计而产生。设计师运用形式的法则，以充分发挥产品的实用功能为前提，以使用功能与审美统一为最高目的，为人们创造出完美的产品。审美观念的更新会带来形式美法则的变化，从工艺美术运动、新艺术运动、现代艺术运动、后现代艺术运动的更替中我们可以清晰地了

解形式风格的演变。

来自于设计的形式往往是对自然的高度概括，且源于人类的基本视觉和触觉，被抽离成基本的形式而存在，设计的方法学由此产生。好的形式可以使设计得以推广，由设计的结果也可以见出形式对设计的重要性。

四 形式基础的教学方式

形式基础课程的教授时间大约为七周。每周有集中授课，讲授总体课程概念。每位教师承担一个小班的具体辅导工作，大班教师联合上课，在课前统一进行备课讨论，通过大型讲座，从自然、艺术、设计三个方面阐述形式的来源、法则原理、运用效果。每一位教师在备课的时候都有所侧重，分别在自然形式、艺术形式、设计形式方面准备课件资料，并在大班上评述。自由的发言评述会把各位老师分别讲述的内容和串联起来，使大家看到不同学科门类之间形式关系上的统一性。然后是小班具体的作业辅导，小班教师对具体的形式问题作出解答，并在小班的教学中发挥自己的特长，有所侧重地进行教学。

大课统一了总体教学要求，由每位老师具体落实到大课讲座、作业讲评和小班教学上。这样既可以发挥每位教师的作用，又可以统一教学要求，提高总体的教学水准，使整个教学呈现出较为丰富多样的面貌。

在最后一周的思维时空的形式表现中，我们通过集体的行为来表现形式，让时间这一重要的形式要素在行为的形式中得到体现，从而将形式的观察视野引入到周围的人群活动和自然的运转之中，将形式的范围扩大到更大的时空之中。并且，集体合作需要每一个学生参与，合作精神变得十分重要，有效的合作和积极参与的精神得到有意识的训练，这一点最终会在学生未来的工作中体现出来。

形式的行为

总策划：周至禹

方案1：放射与聚集

指导：刘钊、马志强

实施组织：一、二班班长和其他班干部

表演者：两个班共八十多人

录像：待选

摄影：待选

计划：在十分钟内完成从不同方向渐渐向中心聚集的行为，整个行为的过程保持静默，行为的气氛和音响以及服装经讨论决定，确定聚集、放射的关键词。聚集和放射可以设计成一个完整的行为。

记录一次未经排练的形式行为，然后经讨论与排练后确定行为的方式以及行进的速度，再实施行为，并录像，最后完成行为的录像播放及图片展示，并两相比较。

问题讨论：是否会有延伸行为产生？动态与静态的关系如何？

方案2：重复与相似

指导：孙聪、宋扬

实施组织：三、四班班长和其他班干部

表演者：两个班共八十多人

录像：待选

摄影：待选

计划：在一刻钟内完成行为动作的重复和相似两个概念的呈现，整个行为的过程保持静默，行为的气氛和音响以及服装经讨论决定，确定重复和相似的关键词。重复和相似可以对比地同时出现，也可以连续出现。

记录一次未经排练的形式行为，然后经讨论与排练后确定行为的方式以及行进的速度，再实施行为，并录像，最后完成行为的录像播放及图片展示，并两相比较。

教学现场

六 学生反馈

2007年形式基础课程结束后收集的学生反馈意见：

形式基础课对于我们认识美的基本法则有很大的帮助，建议色彩部分可以再多加一些内容。

——吴丹丹

最感兴趣的是听四种音乐完成色彩绘画，很特别，但表现音乐的情感难一点，从来没有接触过立体，比平面难，但也有意思。形式基础课程很有意思，我会继续努力，谢谢老师！

—— 朴敏我（韩国留学生）

了解了一个立体形态从图纸转化为实物的过程，对空间的感觉有了进一步的提升，也知晓了应怎样赋予一个简单的立体模型以实际功能。

——肖天宇

建议以后的形式基础课还能像这样通过给予创作自由让同学们去追求、去发现生活中多姿多彩的设计，多设置一些由听觉转化为视觉这样的课题，使作业更像一种独立自由的创作。多加强一些合作性的作业，让同学之间相互了解，增进友谊，培养集体合作的精神。

——马春阳

觉得形式的"行为艺术"这个课题很有趣，希望多做一些实验与研究，很喜欢形式基础课。

——岳娇

课题由平面转化为立体，感觉工程变大了，有点小成就感了！希望再多安排些"麻烦点儿"的"大工程"课题，也希望每个课题小组的组员越来越多，最后变成一个整体的事儿。

——梁晨

七 教学问答

问：比例是否存在一个科学的构成规律，比如黄金率？我们所研究的理性构成是否会导致统一的比例出现？这样的话，更个性的表达在哪里？

答：我已经注意到从国外翻译过来的此方面的书籍，例如《设计几何学》，里面介绍了一些规律性的构成方式，黄金率、建筑的构架、海螺的螺旋生长机制、达·芬奇的人体比例研究等。在这方面我曾经给大家讲过古希腊雕塑的比例范式，荷加斯对比例美的研究。在建筑学中，比例意味着建筑遵循局部之间的相互关系或者功能性要求。在艺术表现上，我举出了雕塑上的马约尔、贾柯梅蒂作为对比的造型范例，以说明比例反映作者的审美情趣。艺术创作如同创造有生命的生物，对简单的数学公式天然地具有反叛性，追求对范式的适度趋异与偏离。在设计方面，我们可以研究得出通常的规律性比例的结论，例如人的各部分之间的比例关系。首先，这种比例通常是科学的、非人为的。其次，比例在设计中也可以更加主观地设置，更具有个性，例如格拉斯哥设计的垂直线的拉长。再次，建立在视觉基础上的比例关系可以有更多变化，是规律与个性的结合。而我们现在所做的就是这样的事情。我们不想把理性的分析全然变成对科学真理的探究，而是希望有更多的可能性。毕竟，美的一个重要特征就在于微妙的变异，如同成长的生命体一样，森林的每一棵大树都不相同，美也遵循着物种起源和适者生存的自然法则。

问：怎样才能建立画面的均衡？

答：均衡意味着重力对称，是形成整体关系的重要基础，也是一个需要长期实践才能解决的问题。通常的情况下，均衡感和个人的知觉判断有关，虽然这种判断大家多少都会有些相似。例如我们站立的姿态虽然各不相同，但是由于重力的作用，大家站立得还是很舒服——这就是均衡的本能需要。视觉构成的均衡可以通过调节各种元素的重力来达到。对特定形象或符号的理解受到心理重力的影响，例如铁块和气球在画面上的平衡，抽象的形态的心理重力会通过其形状、明暗或色彩产生出来。但是不论采用的元素是客观的还是非客观的，对心理重力的均衡的潜在创造都是无限的（虽然也会受到视错觉的基本原理的限制）。例如，我们可以从水

平、垂直、辐射和对角等各个方向和位置来审视自己的画面，看是否可通过调整形态的位置、大小、比例、特性与方向来使之服从整体的均衡关系，并在这个过程中体会一种存在于画面上的视觉张力。设计运动方向与力量的张力感，也是画面均衡处理的重要因素。

问：什么是格式塔？

答：有关的内容建议你去读一下阿恩海姆的《艺术与视知觉》。格式塔是关于视知觉的整体认识。格式塔心理学认为，整体表现的种种特征，并不是各个部分一一相加的结果，一个格式塔（完形）是一个完全独立于这些成分的全新的整体。所谓的形是一种高度组织的知觉整体，从背景中清晰地分离出来，而且自身有着独立于其构成成分的独特性质，因此部分不能决定整体，整体的性质却反过来对部分的性质产生影响。局部是整体的组成部分，任何东西都不能破坏整体效果，各个局部互为依存，相互为对方而存在。莫霍里·纳基说："设计者必须懂得，设计是不可分的，一个碟子、一把椅子、一个桌子、一台机器、图画和雕塑，它们的内在特征和外在特征是不能割裂的。"

八 推荐学生阅读书目

《造型与形式构成》，〔瑞〕约翰·伊顿著，曾雪梅、周至禹译，天津人民美术出版社1990年版；

《艺术设计中的平面构成》，〔日〕朝仓直巳著，林征、林华译，中国计划出版社2000年版；

《艺术设计的主体构成》，〔日〕朝仓直巳著，林征、林华译，中国计划出版社2000年版；

《点·线·面——抽象艺术的基础》，〔俄〕康定斯基著，罗世平译，上海人民美术出版社1988年版；

《情感与形式》，〔美〕苏珊·朗格著，刘大基、傅志强、周发祥译，中国社会科学出版社1987年版；

《艺术问题》，〔美〕苏珊·朗格著，滕守尧、朱疆源译，中国社会科学出版社1983年版；

《设计色彩》，周至禹著，高等教育出版社2007年版。

附录：学生作品

学生作品·二维平面

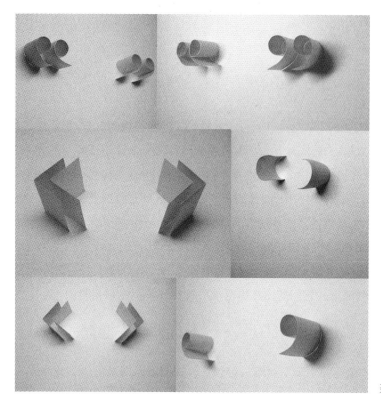

聂霄

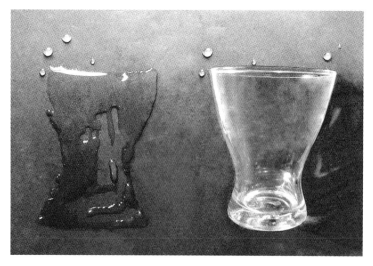

杨颐

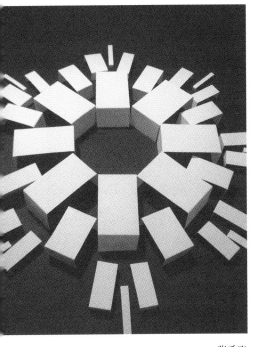

张希飞

徐端

杨颐

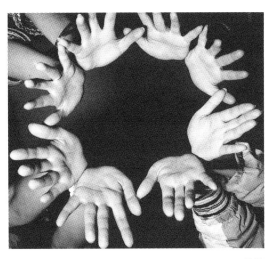

王喆

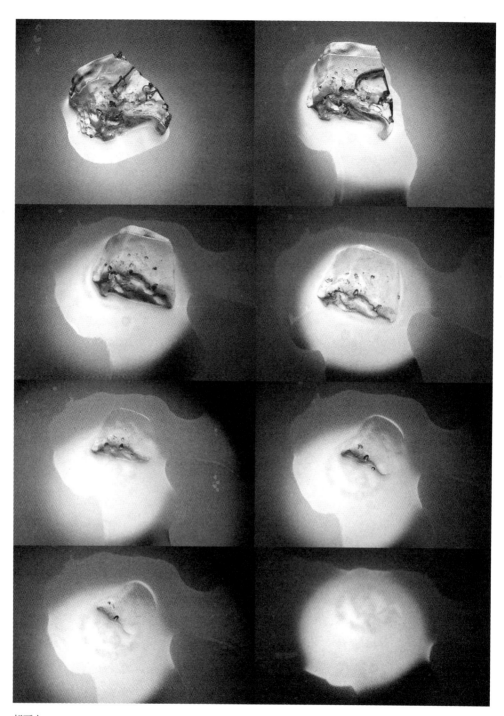

胡可人

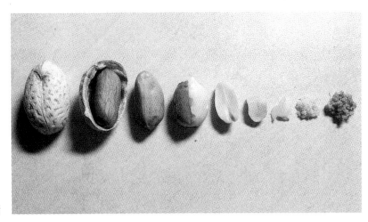

王文婧

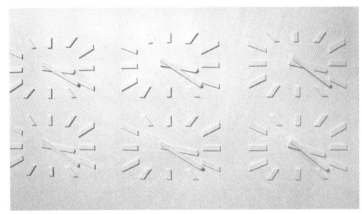

郭柯

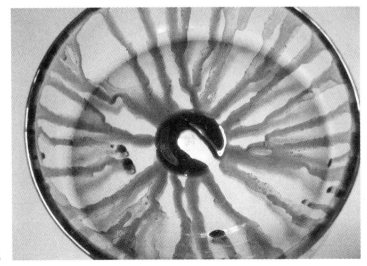

王旭

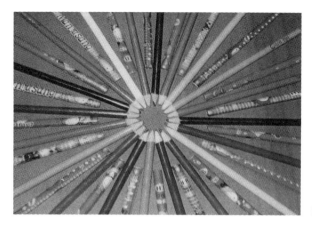

茶图丽

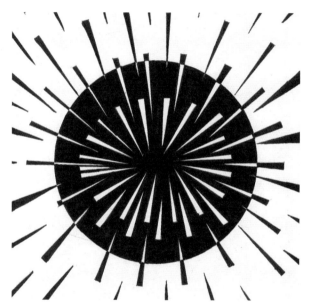

侯晓晖

张超

学生作品

学生作品

学生作品

郭思言

成以良

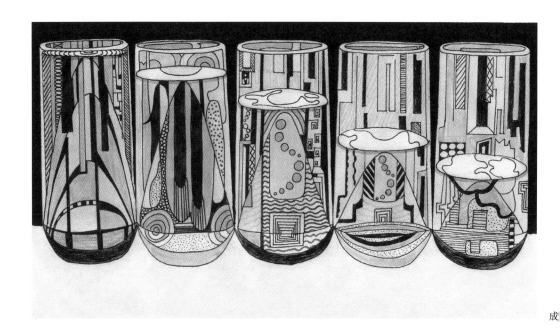

成

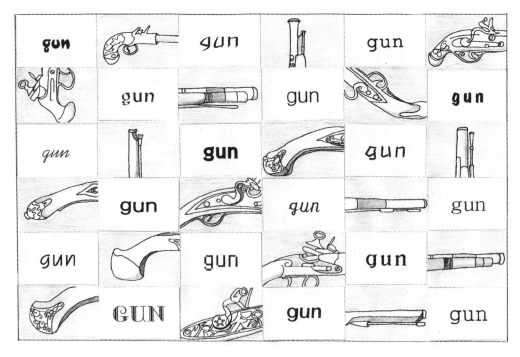

成

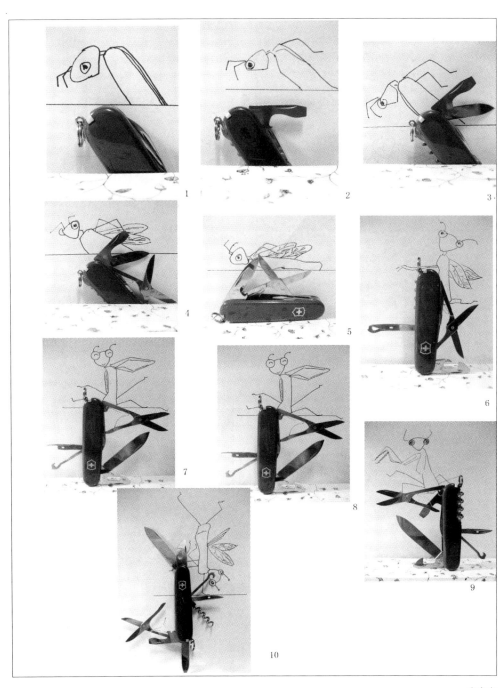

张肖童

章超

张晓

张宇

张宇

金海慧

金海慧

毛韬

徐瑞

姜雷

徐慧

王嘉辉

孙莉雅

刘嘉

第三章 形式基础——视觉语言与形式运用基础课程 137

宋杨

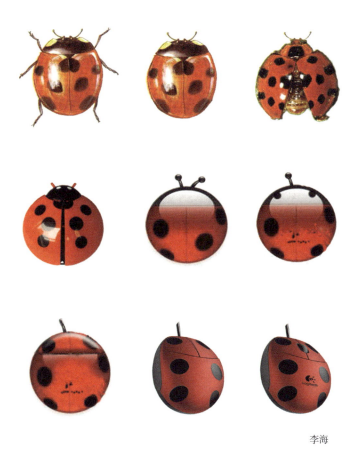

李海

学生作品·色彩的对比与和谐

金成民

李桢

柳盈川

朴敏我

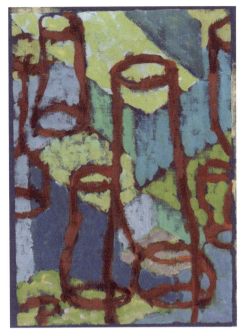
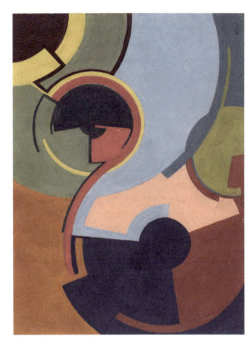

章超　　　　　　　　　　　　　　　　　查遥力

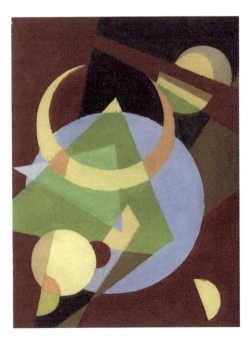
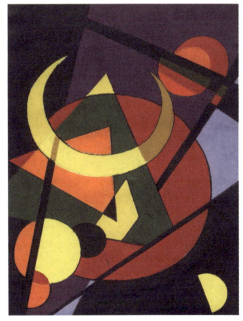

方建平　　　　　　　　　　　　　　　　方建平

第三章　形式基础——视觉语言与形式运用基础课程　143

沈英爱

周昱

王旭

王旭

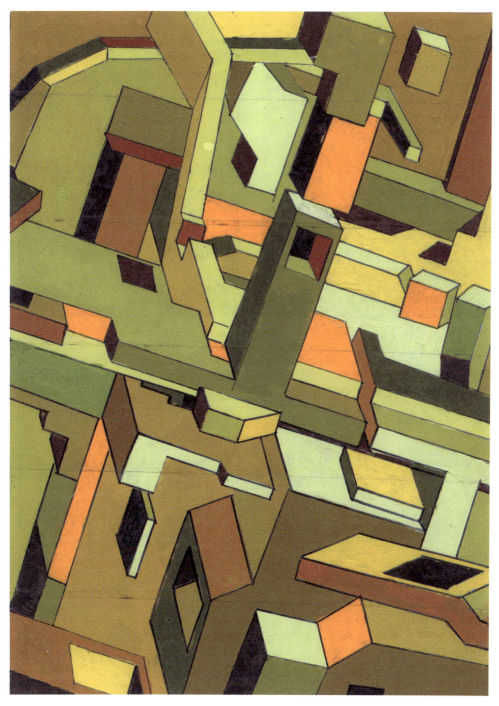

高赟鹏

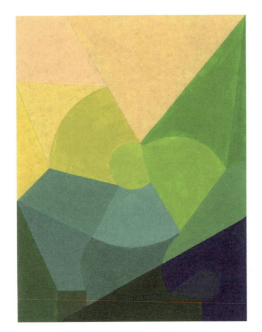

成以良

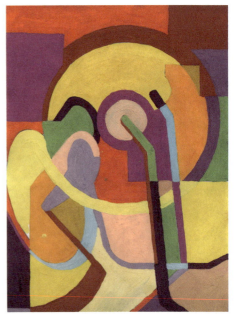

吴丹丹

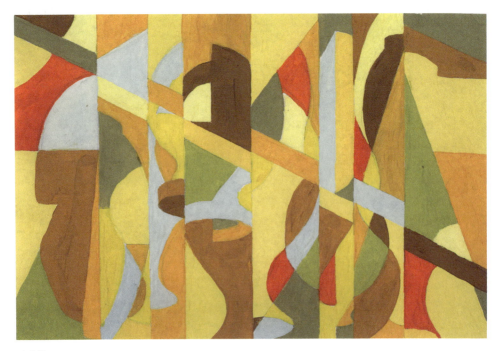

王千菲

王千菲

曹睿杰

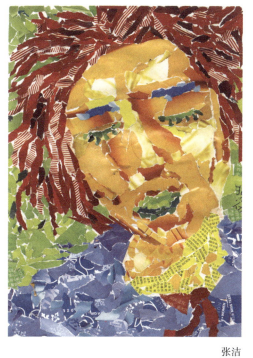
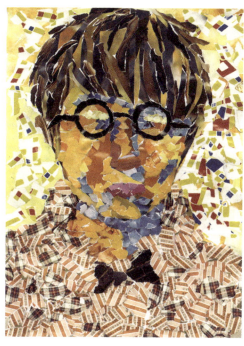

张洁

张洁

学生作品

学生作品

第三章 形式基础——视觉语言与形式运用基础课程

李秉和

李秉和

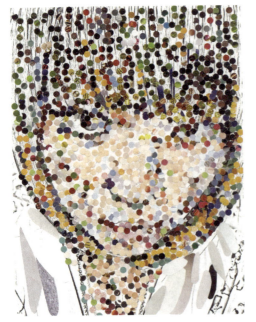

及川丽莎

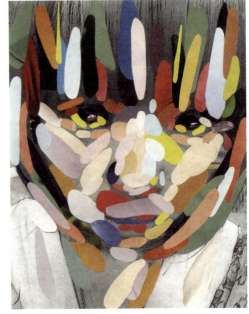

及川丽莎

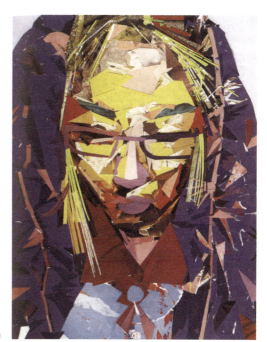

学生作品

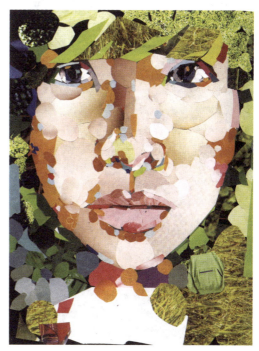

学生作品

学生作品·名画分析

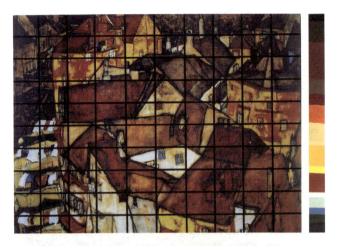

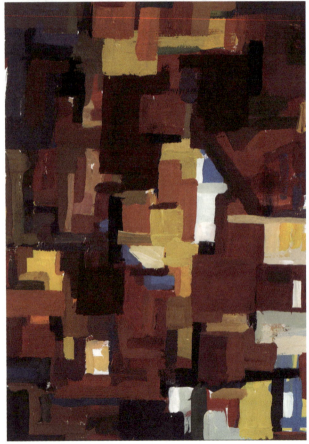

易雪

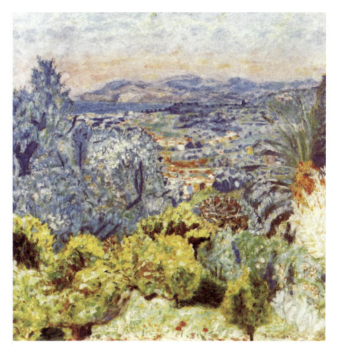

勃纳尔,《Azur 的远景》,1924 年

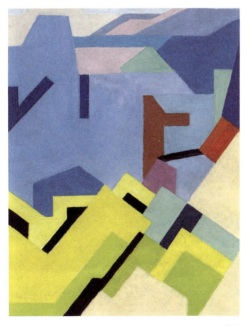

方建平

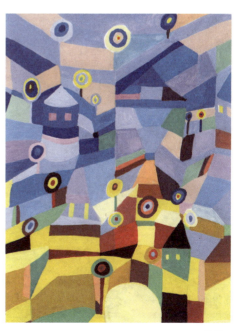

岳娇

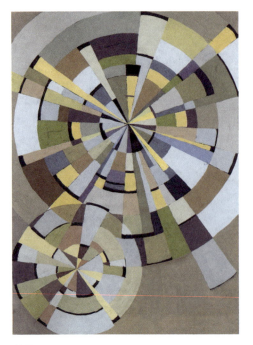

赵丹

章超

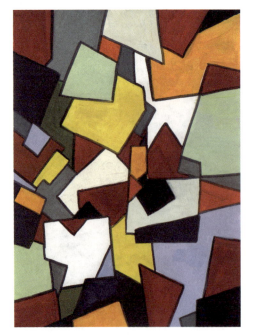

肖天宇

朴敏我

盛杰 　　　　　　　　　　　　　康莹

王颖

王旭　　　　　　　　　　　　　　张晓

金智贤

王旭

成以良

黄姝

陈晔　　　　　　　　　　　　　章超

方建平

学生作品

孙莉雅

王岩

祖玮

张健磊

学生作品·三维立体

刁硕、高远达

王千菲、赵丹

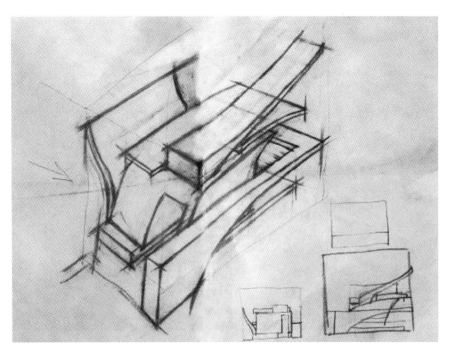

查遥力、马辰

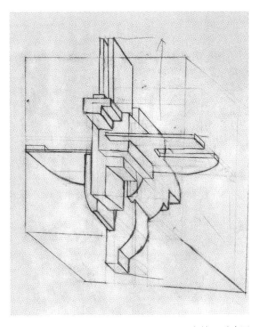

方健、呼建国

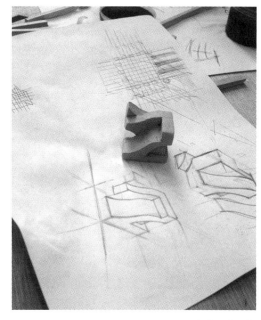

郎朗、蒲玉轻

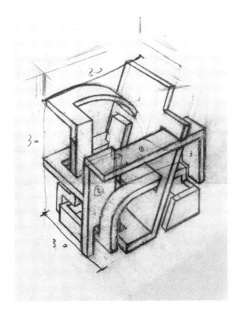

肖天宇、刘朋东

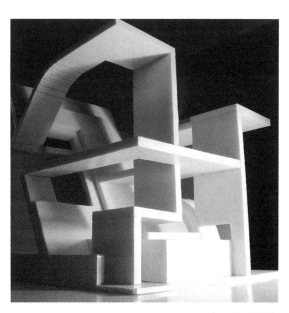

肖天宇、刘朋东

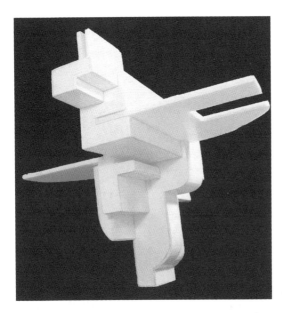

方健、呼建国

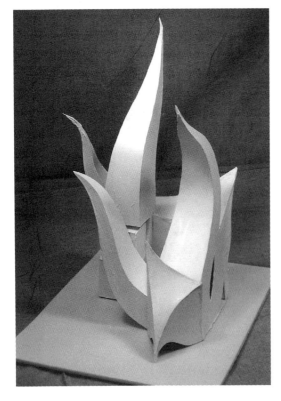

秦越

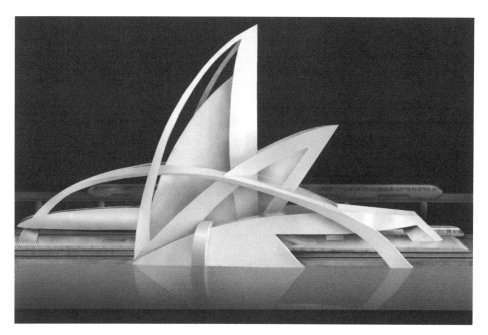

陈桥、张开

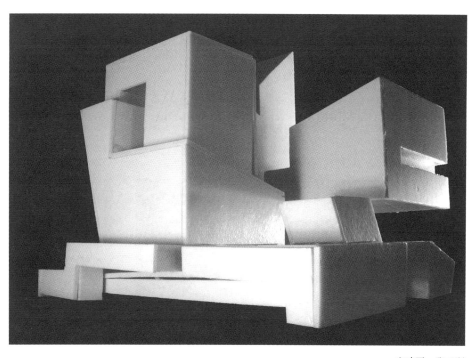

方建平、张亚洲

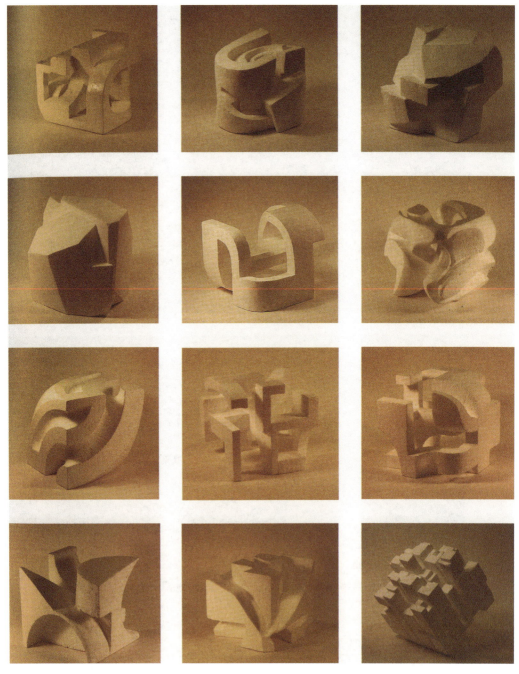

学生作品

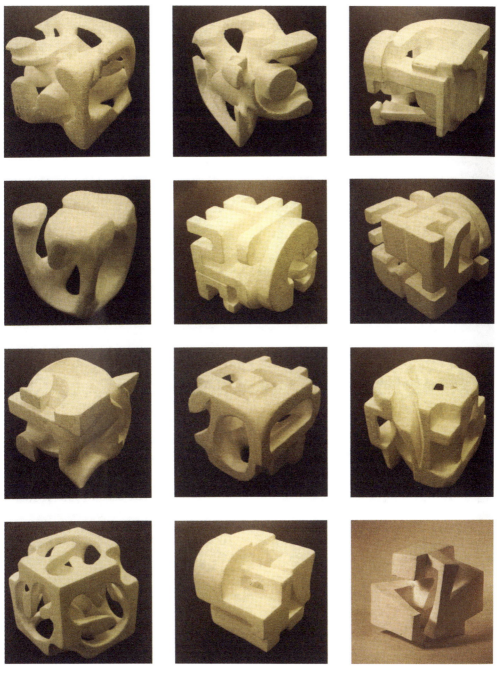

学生作品

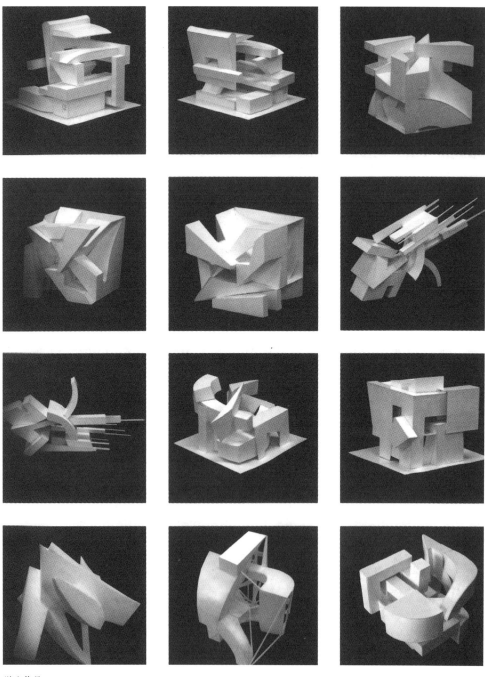

学生作品

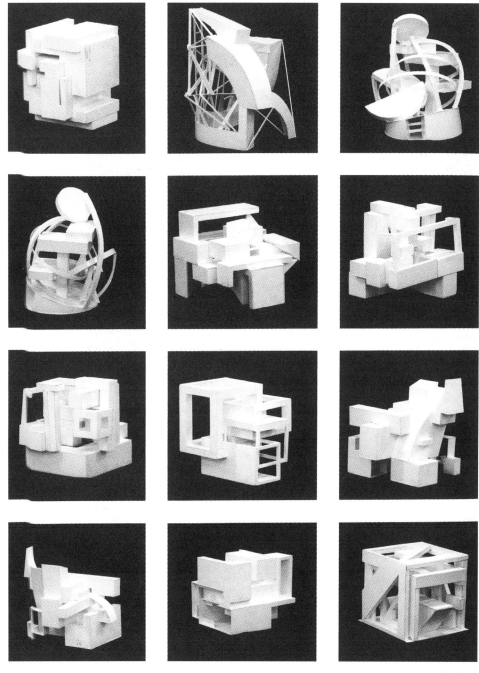

学生作品

学生作品

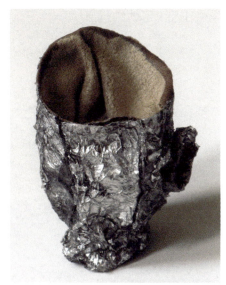
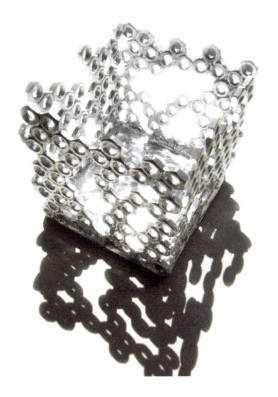
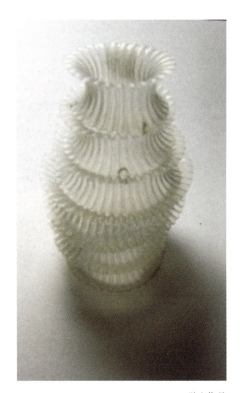

学生作品

学生作品·形式的行为

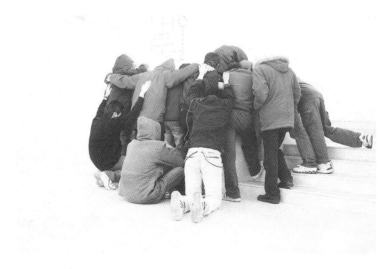

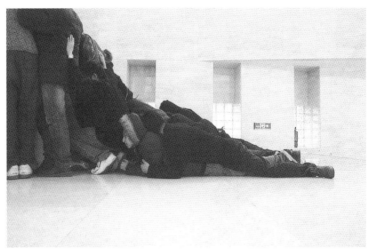

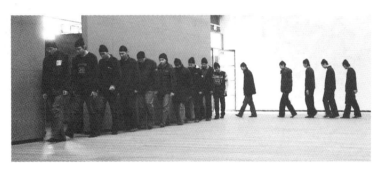

集体作品

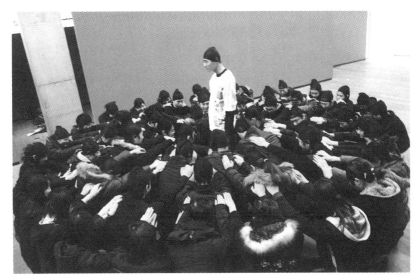

集体作品

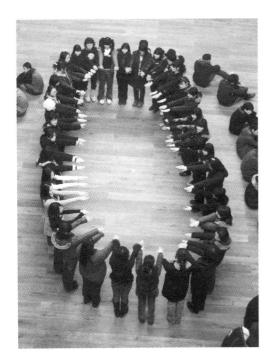

集体作品

第三章 形式基础——视觉语言与形式运用基础课程 173

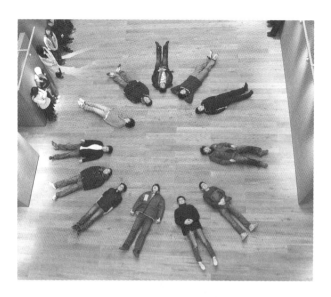

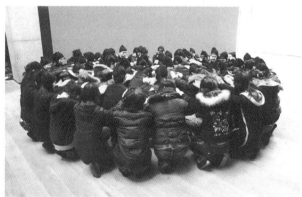

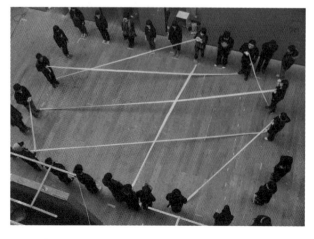

集体作品

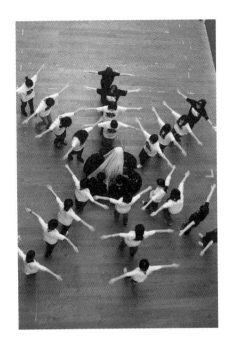
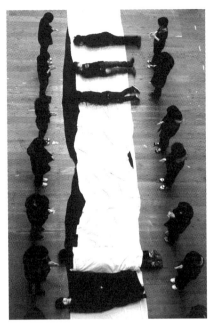
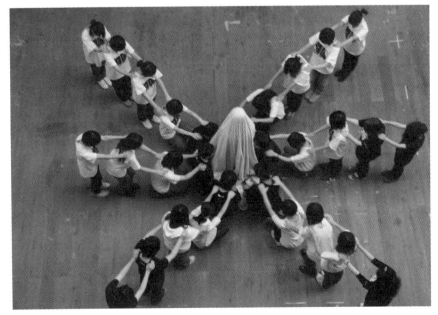

集体作品

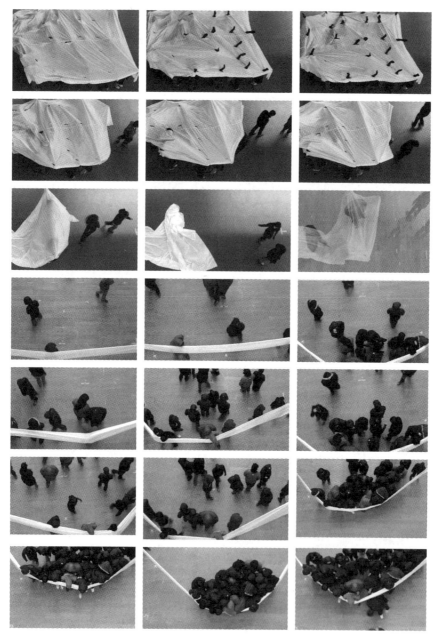

集体作品

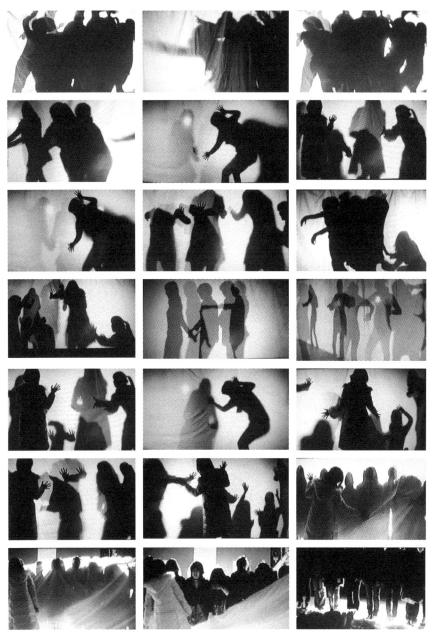

集体作品

第四章 设计思维基础训练课程

一 概述：思维训练是思想的飞翔

创造来自思想，对艺术家、设计师而言，思想可以是一个无所不包的计划，一组唯一的或特殊的适当关系，一种能够表达的独特态度和立场，一种解决视觉问题的生动方式，一次针对现实问题的深入思索。在艺术家的精神世界中，这些都是作为心智的象征而发生的，可能是一道闪电般的灵感，也可能是大量思索的产物。思想的过程贯穿了直觉、感觉、感受、想象、联想、意象、知性判断、理性思索等各种因素，而思想的阻碍则可能困扰创造性行为的产生。思维训练的过程与现场，也是思想的旅程，我们将会在旅程中学会跨越思想的障碍，学会欣赏一路的思想风景，并且经受精神的洗礼。最后所需要做的，是在艺术与设计中，让思想物化为真实的物象。这样，"我思我创造"就将是我们一生都乐于从事的生活方式。而这又正是更高意义上的思想的自由飞翔。

中国的设计教育中大多数的设计思维训练都和各专业结合在一起，受到专业性质的局限，例如视觉传达的思维停留在图形创意方面，产品设计的思维偏重于造型的想象与表达。而事实上，最基础而又最宽广的思维训练，应当超越专业的局限。我们迫切需要研究现代设计的思维方式，也更加需要汲取艺术的创造精神。艺术的本质应当是创造力与个性的发挥，而不是模仿与再现。设计则是在规定性中发现问题，解决问题。艺术思维与设计思维完美地结合，中国现代设计的美好前景就为期不远了。

这样的憧憬总是鼓励着设计基础教育的先行者探索思维训练的教育方式。探寻新的思维训练教学需要我们采用设计的方法发现问题，这是创新设计的第一步，又何尝不是设计创新教育的第一步？只有发现问题，才有可能提出解决问题的方法，这是职业设计师的思维习惯，也应当成为设计教育者的思维习惯，在发现问题、解决问题的过程中形成思维训练的教学思想

和方法。

这就不能不谈到基础教育与素质的关系。重视学生的素质培养，重视学生的创造力与个性应该说在包豪斯时期就已经开始提倡，成为了现代艺术与设计教育者的共识，但是如何去做，如何落实到基础教育中，是一件需要认真研究和耐心探索的事情，必须在实践中不断探索与调整，形成好的教学目标和教学方法，任何不假思索的拿来与不切实际的空谈都不解决具体的问题。我们清楚地了解刚入校的学生的基本素质是什么样，但升学率使得师生根本无暇顾及整个文化素质的提高，思维方面更有待于开发。

因此，设计基础的素质教育应当强调培养学生对现实世界的理解力与观察力，对事物探究与改变的兴趣，对视觉表现的审美能力。我们的思维课程提倡通过大量地阅读图书和欣赏现代艺术作品，来开启学生心灵的窗户。我们在各种课程上都给学生观看大量的现代艺术与现代设计作品，反对把学生放在教室里、只让学生画画的传统做法。我们的思维训练课程更是着重把思维的开发作为提升创造力的基础，并且把艺术的想象力思维和设计的发现问题、解决问题的思维结合起来，以开启学生的心智。

二 思维训练的教学目标

思维训练课程强调教学的互动，通过互动更好地激活学生的创造力、想象力，这其实比对基本知识的传授更为重要。相对宽松的教学氛围有可能促使各个学科的思维理念融合交汇。整个教学过程更加重视产品设计的精神价值和审美意义，超越规范的设计如果能够体现出一定的人文情怀与理想寄托，融会理性的思考与感性的想象，就会更为宜人。由此训练出的设计思维是主动的、富于文化的、发展的创造性思维，是艺术的形象思维和设计的理性思维的结合。相对传统的思维训练而言，这样的设计思维训练更注重艺术的思维方法，追求艺术化地采用对象所接受的沟通手段与目标，追求设计成品本身的艺术形态的多样性、丰富性。清晰、精确、逻辑性强的设计思维与随意、自由、形象性强的艺术思维形成鲜明的思维模式对比，但是，经过训练，二者能够相互融合，而不是互相对立、彼此约束。康定斯基曾说："任何人，只要他把整个身心投入自己的艺术的内在宝库，都是通向天堂的精神金字塔的值得羡慕的建设者。"(《论艺术的精神》，〔俄〕康定斯基著，查立译，

中国社会科学出版社 1987 年版，第 32 页）这句话对我们是一个莫大的鼓励。

　　思维训练的目的是训练人对于自我的发掘与完善，并不是一般的创意思维训练，而是要把艺术中的视觉表现和形象思维特点与设计的分析计划思维相结合，通过训练开拓思维，提高学生的创造力和想象力。在设计理论方面，对于客户的需求、市场分析、消费心理等有具体翔实的分析和论述，这些理论当然也会影响到学生的设计思维，但是我们的思维训练教学不想过早地强调思维中的实用性目的，而是把追求更为本质的自由的思维状态作为目标。

三　思维训练的教学理念

　　设计的理性思维也就是造物的思维。考察人类的造物历史就知道：造物、消费物还停留在生存的阶段；造美物、消费美物则上升到享受的阶段。人类为了生存的需要，通过科学地认识事物来掌握造物的形式规律，产生并发展审美意识，进而实现器物的实用和审美这两种功能。所有的设计原理、设计方法、设计美学、设计伦理学都是设计思维的理性知识储备，都会在设计思维运转时发挥效能，而这些知识我们将会在设计理论课程中讲授给大家。

　　在整个造物过程中理性思维总是在起着重要作用，找出问题是什么，针对问题提出可行性方案，并采取相应的行动。看上去整个过程并不复杂，最难的是最佳方案的提出、明确和实施。有效地收集信息和分析信息是解决问题的第一步，然后是提出问题：我们为什么要做这件事？我们为什么要按这种方式去做？不断地提问有利于发现有价值的新问题并深入思考，而变换角度思考问题、回答问题，摆脱常规和习惯，则能够获得大量具有创造性的新观点、新方法。

　　影响设计思维的因素主要是以下几大方面：

　　（一）设计的功能问题。不同于艺术，设计有明显的具体实用性，这种目的性导致了思维的明确指向及其功利性意图。功能主义在实用方面有其合理性，但是物质文明的发展并不能够以功能为最终的目标。

　　（二）迅速发展的现代生产技术产生了技术美学，影响着设计的方式和思维。技术美学并不能够满足人们对精神文化的所有需求，相反，有可能使人

类更加成为人类自身所创造的技术的奴隶，这一点已经显现。

（三）设计的精神价值。在现代社会，设计不仅给人们提供产品，而且提供一种生活方式，消费创意本身已经成为一种生活时尚，生活价值观的多样化也使得设计创意的出发点多样起来，这些都会体现在设计者的思维层面。但是，对于设计精神层面的追求更为重要。

（四）设计的人文因素对于设计思维的要求。一个社会的发展需要有清醒的可持续发展的全球观、终极价值观，人类在发展过程中积累的文明因素不能因为设计所在的物质消费社会的享乐性、逐利性而有所减弱，相反，应该在设计思维理念中加强，这也是一个有良知的设计师在从事设计时应考量的因素。这些涉及设计伦理学的范畴。

四 思维训练的教学内容

思维训练课程的教授时间为四周，分为两个阶段。第一阶段（前两周）为命题设计，要求学生根据题目在现实生活中发现20个具有这一命题意义的现象，拍照或者绘画。在讨论的基础上进一步通过联想、想象或理性的梳理寻找"现象"所具有的"意味"，完成最终的主题性设计。课程作业的题目是具体的，是命题创作，着重训练分析问题、推导概念的理性思维和由点到面的发散思维。我们可以对某个概念通过发散思维进行延伸，通过聚集思维加以深入，对问题集中分析，从而寻找到解决问题的有效方法。例如一次课程题目命名为"自己"，这也是对教与学双方的一次考验。过去，我们把发现的对象设定在外界，现在，我们转换为"自己"，使得教学通过对自己的分析讨论，认识到自己与"自己"的不同、思维与个性的不同，等等。对自我的分析可以从内在与外在两个大方向展开：外在具体是指学生对于自己的外化显性特征的认识，比如身高、形体、相貌、家庭、父母、社会、行为举止、人际关系等等，对这些内容进行充分的梳理与分析，并做大量的文字笔记；而内在则是学生对自己的性格、情感、意志、耐性、情绪、感觉等进行梳理并记录。通过自我分析训练，学生可以对自己的思维特征和个性有一定的深入了解，也能够借此路径发散思维和进行头脑风暴，最终通过准确而又独特的视觉图形传达出来，找到自己独特的属性。

第二阶段（后两周）为自由命题设计，要求学生寻找并记录自己感兴趣的事物主题，在现实生活中发现 20 个具有这一命题意义的现象，拍照或者搜集现有图片，进而提出质疑，不断深入思考，发现新的视觉语言，最终实现对内容构思创意的新颖表达。自由命题训练的目的，是让学生通过自我发现和实验，寻找到令自己感动的形态和元素，进而加以构思。思维的训练是开放的，重视由面到点的聚集思维，更强调个人感受的挖掘和感性经验的积累，在讨论的基础上进一步通过联想、想象或理性的梳理寻找"现象"所具有的"意味"，完成最终的个人确定主题的设计。作业要求以手册的方式完成，包括整个作业过程的草图与文字记录，最终的设计体现思维的灵活性、创意的原创性和新颖性、视觉表达的清晰性和审美性。

思维训练课程强调通过训练使学生了解思维的诸要素——直觉、知觉、感性、理性、灵感、想象、联想、通感的思维意义及表现，以及逆向思维、发散思维、聚集思维、逻辑思维等各种思维模式的特征。课程内容涉及哲学、美学、心理学、伦理学、设计基础理论、艺术理论等各方面的知识与问题。自由发挥的设计思维教学对教师提出了更高的要求，教师要有更加广博的文化背景和跨学科的综合知识能力，同时又不能固守成见，对于教学习惯应有所警惕。

五 思维训练的教学方法

课程的授课以主讲带助教和研究生的方式进行，既有大班讲座、作业总体讲评，也有小班辅导、与个别学生的交谈、学生分小组讨论。这是一种良好的开拓思维的方式，因为对于每一个概念的分析，大家不同角度的观察和结论会给个人带来思路上的启发。在思维训练过程中伴有大量现代艺术与现代设计讲座，通过讲解杰出的艺术作品和设计作品，启发学生的思维，开拓学生的视野。集体授课的方式能集中老师的不同知识和经验，避免个别指导的局限性。对于具体的教学过程，我们强调互动的原则，通过互动更好地激活学生的创造力、想象力，这其实比基本知识的传授更为重要。互动以讨论的方式进行，包括学生间的讨论、师生间的讨论、教师间的讨论，以互动与交流的形式让思维活跃起来。有些课题需要小组成员共同完成，合作的精神对于设计是重要的。一个好的球员不仅要踢好球，还要善于把球传给别人，

有时候团体成员互助比个人努力更重要。

我们强调过程的重要。在过程中，有时结果变得不可预测，过去现成的经验与方法突然变得不确切起来，而这正是我们希望达到的目的。由于结果的不可预测，过程似乎变得危险起来，不过安全难道那么重要？遭遇未知和失败才有可能发现新的东西，我们的课程并不满足于传授现成的知识。让思维沿着设想好的教学目标行进固然安全，可以获得一些知识，却也缺乏挑战，缺乏探索，教与学的互动也无法实现，学对教的逼迫更加难以实现，而这种互动和逼迫正是我们最为期望的，因为每一次课程，教师都和学生们一起探索创新思维的无限可能性。

我们一直在尝试教授新的创新方法，不仅在教学的内容上，而且在教学的模式上有创新性的变化，使教者与学者都自然地以一种快乐与兴奋的状态投入其中。这当然首先需要在教育的理念上加以革新。对于学生而言，需要改变过去等待答案的学习习惯，让主动性贯穿于直觉、认知、知觉、理解、创新的整个思维过程。学生应多交流，不封闭，不视存在为合理，不视规则为真理，变单向的视角为多向视角，从习惯于"唯一"发展到"怎么都行"。如果教与学都能够保持一种自由开放的状态，活跃的课堂就将是一个丰富多彩的信息交流场，教师与学生都会获益匪浅，深层的人文价值也会得到进一步的提高。

六 思维训练的课程评估

教学的成效一方面通过学生的作业得以体现，另一方面，更重要的是教学过程与现场的质量。我们一向主张课程的设置应包括教学的总体内容、目标和学术评估（需要有严谨的论证）。但是教学中的很多现场问题是无法预料的，也无法通过程式化的教学方法加以解决，因此现场对问题的判断和解答、事后对问题的总结和思索就变得重要起来。

教学的课题设计牵涉到教学的实践问题和学生的作业问题，而问题本身才是值得思考并需要着力解决的。发现和呈现问题并围绕问题加以探讨，能使理论得到梳理，并在实践中得到验证，这样就使得教学更具有活力，也贴近现实问题。而我们总是对问题充满迷恋。实际上，习以为常的习惯也是问题。

教学的一些内容和手段可以根据现场的问题加以充实与调整，教学的文本不是预先准备的成品，而是根据现场的问题和现场的探讨加以整理，并在事后进行更加深入的思考，这也是不同于以往的传统教学模式的新探索。对于现场问题的亲知，也是获得话语权力的基础，我们能从中理清具有规律性的知识，这些知识是对多场教学现场的经验的总结。但是，我们更应警惕知识可能带来的负面作用——对自由无羁的思想的约束。毕竟，时代和受教育的人总是在发展，而现场总是会呈现出不断变化发展的新问题。这也意味着教学不应是一潭死水，而应像山岩间的汨汨泉水，总是充满生机和变化，曲折而畅快地流动着。

七 教学问答

问：交接和交叉的概念如何区分？

答：一些作业展示的可能是交接的概念，而非交叉，所以我们有必要质问自己是否完整地表现了交叉的整个概念，须知，斑马是马，马不是斑马。概念有相似的延续，在延续中增加或删减，例如，悲伤、悲凉、悲痛、悲哀、悲苦，等等，在悲的基础上有各自不同的倾向，是以悲为中心的发散思维推导出的种种情绪状态。斑马和马，则是大概念与小概念的问题。马是一个没有具体指向的类属，而斑马、河马则是马的类属中的不同品种，有着具体的类属形象，对之加以分析则是理性的逻辑思维在起作用。

问：我想用手表达"交叉"的概念，如何进行呢？如何进行"交叉"概念的分析？

答：试看，另外一个同学用手来表现交叉——手掌纹的交叉，以此显示交叉在命运中的作用。的确，人的一生，交叉的机会使得我们难以抉择，不同方面的矛盾交织充满了我们的一生。我们还可以进一步做文章，自己的两手手指交叉表现的是什么？黑白两色的两手手指交叉又是什么？男女手指的交叉？人手与动物爪子的交叉？我们可以一直置换下去。我对于人手的图像表现充满兴趣，希望有机会在这个方面和大家有一个专门的探讨，把手作为一个图形训练的设计课题。在早期广告招贴设计中，尤其在政治招贴中，手的形象大量出现，有不同的象征意味，如团结、权力、成员、胜利、

劳动，等等，而且手也代表了身体的其他部位。

在交叉里，其实有很多的点可以让我们去深入思考，去发散展开。例如有的同学用鸡蛋和运输用的鸡蛋盒来阐释凹凸的安全主题，算是一个有趣的切入点。同学们在解释自己的思路时表述了个人对于交叉或者凹凸的认识，是用语言的方式展现了思维的方式，而最终，我期望是用视觉的图形加以阐述。还有一位同学，拍摄了两位同学的照片，照片上两位同学的眼光是错位的，背景图画中的猴子也和人的眼光错位，他以此来解释虚线也就是眼睛看不到的眼光是交叉的。而有的同学也会谈到在空间中存在的正负电子的交叉碰撞。发现和联想在完成作业的过程中并不是分裂的，就像我们的思维也不是把感觉和理性思辨分裂开来一样。当我们看到一个有着特定含义的熟悉的形象时，立刻就会显露出认知的思维；而我们看到一个陌生的抽象的形象，就会主要依靠感觉来判断。

一位同学展示了一张照片，动物的腿与人的腿交叉，这是很好的一个发现。从这里我们可以通过联想进一步发展这种交叉，使得人与动物之间的相互关系通过交叉（腿），再通过其他的视觉因素的提示（可能是腿上的附加物）产生不同的意义，使交叉现象进一步升华。当我们寻找到一种交叉的形象时，有时需要通过联想使仅仅局限于本意的东西通过形象的置换获得新的意义。例如钟表上时针的交叉，也许有可能置换成枪炮的交叉，那么这样会给我们带来什么样的思考呢？

问：如何进行"凹凸"概念与图像的分析？

答：一位同学用拼图来表现其对于凹凸的发现，确实，拼图的凹凸衔接正是运用了榫接的原理，加以更为微妙的凹凸变化，使得拼图呈现出两个特征：一是用凹凸形成一个整体；二是图块凹凸衔接的唯一性，只有把每一块拼图放对了位置，凹凸才能正好严丝合缝，整个拼图才能够形成整体图案。我们可以在这个方面做文章。我记得一幅反纳粹广告，就是利用国旗的拼图与黑色纳粹标志拼图块的设计，来表现一个特定的主题。而且，如果我们确定了一种凹凸的性质，比如上述拼图的凹凸特点，这是一种顺向思维方式，我们还可以反向地推导一下，拼图块的凹凸全一样会怎样？每一个局部可能就失去了存在的依据。这又会使我们寻找到另外的含义。再假如，拼图块的凹凸全不一样又会怎样？全不成型？松松垮垮？这些都极有可能成为创意的切入点。

一位同学用被压凹的牙膏管流出牙膏来表现"此消彼长"的凹凸关系，真是巧妙。这

种司空见惯的现象通过凹凸这一点展现出丰富的含义，由此让我们想到现象与意义的关系、形式与意味的关系也是如此。我期望学生有更多的类似发现，显然，这种发现同时也带有认识的理性深度。还有，特别重要的一点是，我看到了幽默性的一面，这从你们看到投影的图片发出的笑声里也可以感受到。你们可以看到幽默的传达力量。再比如，另外一位同学的"痘立消"的凹凸阐释让我忍俊不禁。幽默性，不仅仅是气质的表现，也是文化的展现，在现代设计中，我期望有更多的文化性的幽默因素出现。幽默使得交流和沟通更加顺畅，传达更加生动，诉求在会心的微笑里被接受。

有同学用高领毛衣和无袖背心的罗列，来表现其凹凸的主题，人由于冷暖对于衣服的凹凸的不同需求生动形象地体现出来，也展示出其思维上的一种智慧和对生活的细微观察。也许，这种细微还体现了性别的特征？这位女同学还用吸气鼓气来表现腮帮子、嘴唇的凹凸，也是想得很奇妙，还有两手关节的起伏相合、一拳一掌的凹凸包容，都特别有意思，体现出一种主动地表现凹凸的探索精神，很是值得赞赏。

有同学以马桶和蹲坑来阐释凹凸，一个比较新颖的解释是水的凸与马桶下水的凹是相容的液体与固体的关系。的确，我们通常看到马桶的凹，却不大注意流水作为凸的一种表现，想到这一点，我们可以再去联想更多的不同性质的事物在凹凸方面所具有的相宜性。凹凸也是一种正负相关的结构关系，比如人脸杯子的黑白图形，两侧的白色是对望的人脸，中间的黑形是杯子的剪影，人脸和剪影是共边关系，你凹我就凸，你凸我就凹，其中一个造型任何边缘的变化都会影响共边的另一个造型的改变。

拓扑空间，也即矛盾空间的产生，是利用错觉的原理，使平面的图形看上去有凹凸的感觉，而且，凹可以看成凸，也可以看成凹，立体感具有了双重性，凹凸的局部性质正好向相反的方向发展。在现实世界中，明暗的变化也可以造成凹凸的错觉，这样的例子有同学已经在讲评中展示过了。其他老师在总结中谈到思维的条理性，以沙子、石子、石头必须按顺序才有可能放进一个限定的容器里为例加以说明，十分中肯。同时，也以一摞脸盆的凹凸方向的改变造成对立的脸盆放置方式、方向的改变造成放置空间的浪费来说明顺向、节省、对立、浪费、逆向思维的概念性表现。

有意思的是有同学把股票的涨跌线作为起伏凹凸的线条形状来解释，这也算是一种特别的现实图像表现，类似的还有心电图、脉搏的跳动，等等。如此，凹凸便有了上涨与下降的含义。那么还有什么其他的含义？比如生殖方面、暴力方面？相信你们在现实生活中

会找到凹凸或者交叉形式所附着的表象，这种表象使得形式具有了内容。但是表象又有可能约束我们的想象力，因此我们还要学会超越表象，通过联想与想象创造新形象。

凹凸，如同交叉一样，也带有哲学的含义，因为这两个字组成的词，正好具有一正一负的对比关系，又恰如其分地结合起来，以一种你中有我、我中有你的方式组成，如同中国的太极八卦所隐含的阴阳、正负的相辅相成，显示了中国传统哲学观念的和谐中庸之道。一位同学拍摄了凹入地下的地基坑来说明凹凸是一种辩证的关系，地基凹得越深，未来的高楼才能建得更高，这也是一种很好的认识，因为大部分人都比较容易把凹凸看作是一个并行的现象，而没有把时间的因素考虑进去。

问：什么是感觉？感觉的问题如何分析？

答：我们在艺术实践中常常会接触到感觉的问题，但是也最容易忽略它们，因此我也反问你们这个问题：常识在感觉中的作用如何？是不是很多常识实际上影响了我们感觉的纯正性？或者说常识导致了我们认识的概念化？又或者说常识使我们的感觉麻木？紧接着，我会继续提出疑问，难道纯正的感觉就一定好？这样是否又太过于依赖视觉的生理因素？而视觉的生理因素又容易雷同，我们是否可以通过特定的方式来训练，让常识尽可能地被放弃？如果能够主动地放弃当然很好，如果不能，我们能否设置条件，让常识难以发挥作用，以此来训练较为直观的感觉，并使之细腻化？当你们作了一番思考之后，我将会在以后就常识和感觉、直觉、知觉等问题作一番我个人的解答。

问：老师，理性分析与直觉判断是什么关系？

答：理性的分析和逻辑的思维可以导致对事物结构和本质，以及事物与自然的契合关系的认识，这对于人们通过设计来认识自身如何适应外部环境不无启示，也可以说，一切设计都是起源于人们更好地适应环境的需求。理性的认识对于发现问题、解决问题是必要的，因为通过推理的方式有可能将问题深度剖析，将思维层面的问题条理化，从而找到解决问题的最佳方案。显然，对于绘画的布局也是如此。当然，在艺术表现中，应该有更多的艺术直觉在起作用，但是如果我们具有理性认识的基础，就可以更好地提升直觉判断的素养。一个人如果没有经过训练，就很难有审美的直觉。但是在思维训练中，我希望你们放松地寻求尽可能多的可能性，又有谁说你画得不对呢？判断的标准在

你自己，通过直觉去肯定自己每一个偶然的发现，乐趣也就在于发现，而不是规律与原理的重复。学会开放与接纳，容许违反原理的东西出现，通过理性分析原理，而直觉判断又在打破原理，好像是用自己的矛攻自己的盾。但是，有矛盾就说明人们不是在非此即彼的关系中成长，而是在此与彼之间不断地发展。在艺术表现中，我希望看到偶然的发现、不期而至的惊喜，用不雷同的美证实世界的丰富存在。记住，我们的课题总是提示起点，而不限制空间，也不追究结果。

八 教材建设

伴随着课程的进行，教学笔记也在一步步整理出来，它并不是一个预先设计好的凭主观加以实施的教学计划，相反，倒是教学现场的自然生发，是对具体的教学问题的研究和解答，一方面考验老师的机智判断和知识结构，另一方面也使得老师不断地去研究、去学习，解决所面临的问题，涉足新的知识领域。这也是课程对新的教学方式的期待：一个真正有效的教案应当解决教学的具体问题，教学的目标可以事先确立，但是教学的过程并不一定会按照预想的内容与方向发展，其间会充满各种创造的可能性、各种未知的思维和问题，没有现成的答案，没有唯一的标准，只有充满活力的对话与讨论。在交流中，我们延展思想而不使其僵化，教学的方式也在随机应变。当然教材在解决具体的设计思维问题时，应注重对理论性本质问题的阐述，使得教材更富于指导意义。

以下是已出版的有关设计思维训练的教材：

《发现设计》，周至禹编著，山西人民出版社 2003 年版；

《拓展思维》，周至禹编著，山西人民出版社 2004 年版；

《田心相心》，周至禹编著，黑龙江美术出版社 2005 年版；

《思维与设计》，周至禹编著，北京大学出版社 2007 年版。

九 推荐学生阅读书目

《美学与艺术理论》，〔德〕玛克斯·德索著，兰金仁译，中国社会科学出版社1987年版；

《艺术问题》，〔美〕苏珊·朗格著，滕守尧译，南京出版社2006年版；

《美感》，〔美〕乔治·桑塔耶纳著，缪灵珠译，中国社会科学出版社1982年版；

《艺术与视知觉》，〔美〕鲁道夫·阿恩海姆著，滕守尧、朱疆源译，四川人民出版社1998年版；

《视觉思维》，〔美〕鲁道夫·阿恩海姆著，滕守尧译，四川人民出版社1998年版；

《艺术的心理世界》，〔美〕阿恩海姆、霍兰、蔡尔德等著，周宪译，中国人民大学出版社2003年版；

《艺术原理》，〔英〕罗宾·乔治·科林伍德著，王至元、陈华中译，中国社会科学出版社1985年版；

《二十世纪西方美学名著选》（上、下），蒋孔阳主编，复旦大学出版社1987、1988年版；

《现代绘画简史》，〔英〕赫伯特·里德著，刘萍君译，上海人民美术出版社1979年版；

《西方现代艺术史：绘画·雕塑·建筑》，〔美〕H.H.阿纳森著，邹德侬等译，天津人民美术出版社1986年版；

《美学散步》，宗白华著，上海人民出版社1981年版；

《艺境》，宗白华著，北京大学出版社1999年版；

《西方美学家论美和美感》，北京大学哲学系美学教研室编著，商务印书馆1980年版；

《世界现代设计史》，王受之著，新世纪出版社1995年版；

《设计美学概论》，曹耀明编著，浙江大学出版社2004年版；

《感觉的分析》，〔奥〕马赫著，洪谦、唐钺、梁志学译，商务印书馆1986年版；

《视野与边界：艺术设计研究文集》，许平著，江苏美术出版社2004年版。

附录：学生作品

学生作品·思维训练

找找找找找找找找找
找找找找找找找找找
找找找找找找找找找
找找找找找找找找找
找找找找找找找找找
找找找找找找找找找
找找找找找找找找找
找找找找我找找找找
找找找找找找找找找
找找找找找找找找找

黄敏

鑷	廞	爩	囍	窏
鱼	菜	貓	槲	杲
幽	㰗	壶	脑	趆
紙	灻	窝	恼	哥
蠰	产	霊	蘷	壐

娵	熬	紙	舂	幽	㰗
灻	愁	恼	壶	脑	趆
霊	蘷	壐	窝	瞁	谈
蠰	湮	产	紫	哥	夏

学生作品

颜姗姗

伊义

学生作品

学生作品

周彬

张莉

田晓磊

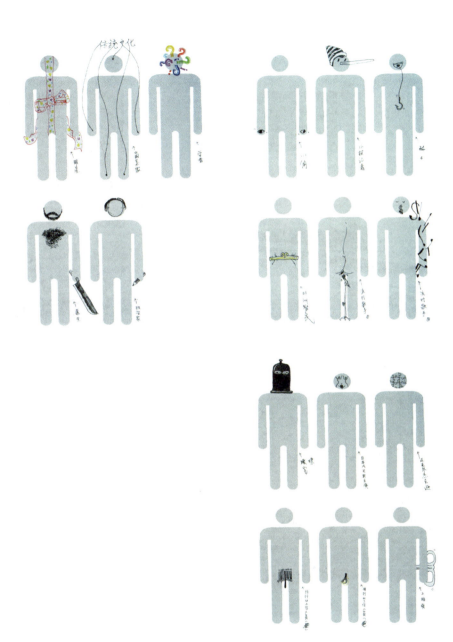

谌谌

刘骁

黄敏

张婧苒

孟令西烛

董春蕾

宋杨

宋杨

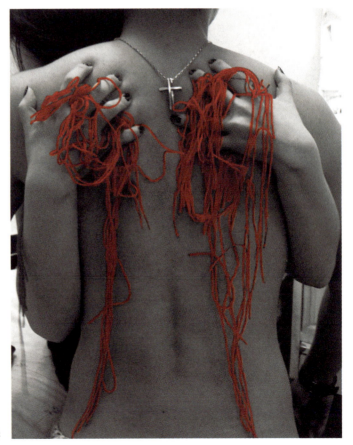

崔东赫

陈伟

陈伟

第四章 思维训练——设计思维基础训练课程 201

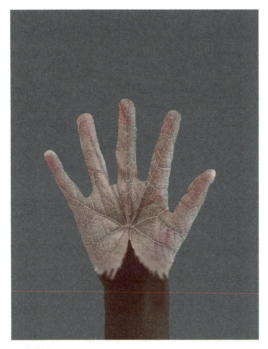

刘静

刘静

刘静

刘静

吴芳

张兆弓

宫婷

杨东钥

王静

刘士圆

曾英菊

曾英菊

薛亮

高妮

蔡迪森

邢翠婷

郑然

刘晓璇

朱雀

范超

贵滢

胡玥

赵海旭

赵海旭

赵海旭

赵海旭

学生作品

嵇易冬

秦川

周丹犁

郑达飞

刑翠婷

许晓宁

第四章 思维训练——设计思维基础训练课程 217

常羽晨

许洋洋

李志远

学生作品

学生作品

崔丹丹

李思明

学生作品

学生作品·自我分析

胡玥

霍雨佳

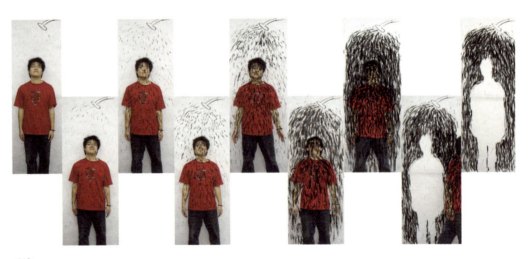

毛涛

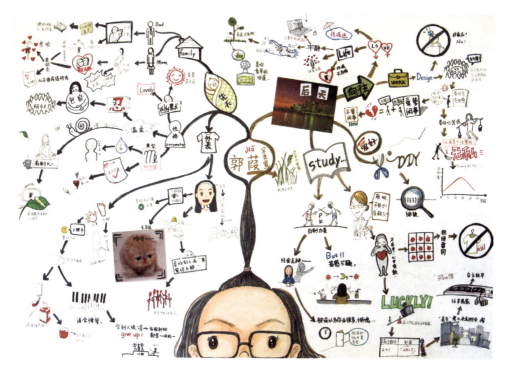

郭葭

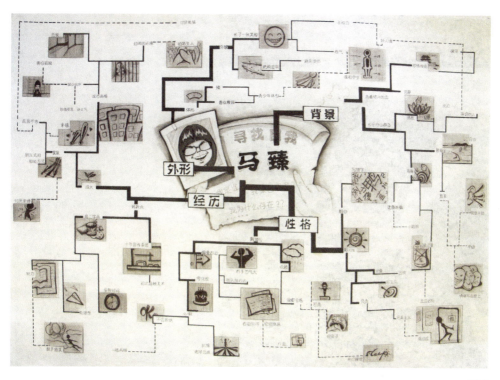

马臻

第四章 思维训练——设计思维基础训练课程

孟令西烛

焦娇尼

学生作品

许晓宁　　　　　　　　　　　许晓宁

颜姗姗

张超　　　　　　　　　　　　　　　于乐

第四章　思维训练——设计思维基础训练课程

学生作品